中 国 工 艺 美 术 大 师

*

历 史 传 承 时 代 记 忆

*

国家出版基金项目
江苏美术出版社重点出版项目

中国工艺美术大师
Masters of Chinese Arts and Crafts

张心一
Zhang Xinyi

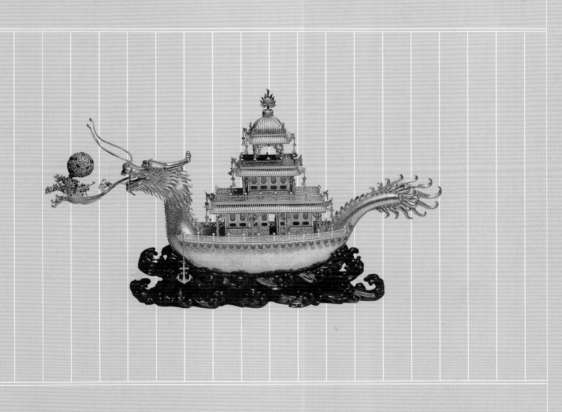

金银细工
Gold and Silver Smithing

周　南 分卷主编
Zhou Nan

余世安 著
Yu Shian

江苏美术出版社
Jiangsu Fine Arts Publishing House

从书组织委员会

主任　陈海燕　副主任　吴小平

委员　常沙娜　张道一　周海歌　马达　王建良　高以俭
濮安国　李立新　李当岐　许平　郧烈炎　徐华华

陈海燕　凤凰出版传媒集团党委书记、董事长。
凤凰出版传媒集团党委成员、副总经理。

吴小平　原中央工艺美术学院院长、教授、中国美术家协会副主席。

常沙娜

张道一　东南大学艺术学系教授、博士生导师，苏州大学艺术学院院长。

周海歌　江苏美术出版社副社长、副总编辑、编审。

马达　中国工艺美术协会副理事长，江苏省工艺美术行业协会理事长。

王建良　苏州工艺美术职业技术学院党委书记。

高以俭　中华文化促进会理事，原江苏省文学艺术界联合会党组副书记、副主席。

濮安国　原中国明式家具研究所所长，苏州职业大学艺术系教授，我国著名的明清家具专家和工艺美术学者，中国家具协会传统家具专业委员会高级顾问。

李立新　南京艺术学院设计学院教授，《美术与设计》常务副主编。

李当岐　清华大学美术学院党委书记、教授。

许平　中央美术学院设计学院副院长、教授。

郧烈炎　南京艺术学院设计学院院长、教授。

徐华华　江苏美术出版社副编审。

从书总主编　张道一

从书执行副总主编　濮安国　李立新

张 心 一

Zhang Xinyi

1958 年 2 月 8 日，出生于上海市。

1972 年 4 月至 1975 年 2 月，就读于上海市金属工艺一厂工业中学。

1978 年，任上海市金属工艺一厂大件组组长并负责设计制作各类金银摆件，供出口之需。

1985 年 4 月，赴爱尔兰克尔凯尼设计中心培训，学习首饰设计制作并获结业证书。

1993 年，获"中国工艺美术大师"荣誉称号。

1993 年 10 月，享受国务院颁发的政府特殊津贴。

1996 年，被聘为上海市工艺美术系列高级职务任职资格审定委员会委员。

1996 年 6 月，赴德、法、意等国考察，并获得柏林国际设计中心培训证书。

1998 年，被国家质量技术监督局聘为全国首饰标准化技术委员会委员。

2001 年 11 月，赴德、意、法等国培训学习，并获得米兰 Accademia di Comunicazione 培训证书。

2003 年，被聘为上海市传统工艺美术评审委员会委员。

2004 年，被上海市经济委员会命名为原创大师工作室领衔人。

2006 年，被聘为第五届中国工艺美术大师评委。

2007 年，任上海老凤祥有限公司总工艺师。

2008 年，"金银细工"被列入国家级非物质文化遗产名录，并成为该项目代表性传承人。

2008 年，任上海市工艺美术学会会长。

2009 年，任上海工艺美术博物馆馆长、上海市工艺美术研究所所长。

Zhang Xinyi was born in Shanghai on February 8,1958.

1972.4-1975.2, studied at Shanghai Industrial Middle School of the First Factory of Metal Process.

1978, be appointed large group leader of the First Factory of Metal Process in Shanghai, and responsible for the design and production of various kinds of gold and silver items for export need.

1985, trained in the Kilkenny Design Center, and learned Jewelry design and making, and obtained the certificate of completion.

1993, was awarded the honorary title of "Masters of Chinese Arts and Crafts".

1993, received government special subsidy from China's Statement Department.

1996, Was hired as the member of the Examination Committee of the Senior Positions in Shanghai Arts and Crafts.

1996, visited Germany, France, Italy et al., and obtained the training certificate issued by International Design Center in Berlin.

1998, was appointed the member of the National Jewelry Standard Technology committee by the Administration of Quality and Technical Supervision of China.

2001, trained in Germany, Italy, France et al., and obtained the training certificate of Milan Accademia di Comunicazione.

2003, was appointed the member of the Examination Committee of Shanghai Traditional Arts and Crafts.

2004, was honored as the leader of Original Master's Studio by the Economic Commission of Shanghai.

2006, was appointed as the judge of the Fifth Evaluation of Masters of Chinese Arts and Crafts.

2007, was employed as the general technologist of Shanghai Laofengxiang Co.,Ltd.

2008, the large golden decorative item "the Eight Immortals and the Immortal Calabash" was awarded the golden prize of Traditional Chinese Fine Arts and Crafts Exhibition.

2008, was employed as the chairman of Shanghai Arts and Crafts Association.

2009, was employed as the curator of Shanghai Museum of Arts and Crafts.

Gold and Silver Smithing

Gold and Silver Smithing is China's outstanding traditional crafts, which has a long history. Through these dynasties of Sui, Tang, Yuan, Ming and Qing, Gold and Silver Smithing already has the history of nearly 4000 years up to now, and accumulated many processes and manufacturing technologies, such as material melting, wire drawing, beating and folding, modeling and coining, carving, filament, knitting, hollowing, inlaying, freezing and so on. After the founding of New China, Gold and Silver Smithing developed and created in technologies and equipments, varieties and patterns, and advanced the processes and manufacturing echnologies of modern Gold and Silver Smithing based on the tradition.

Gold and Silver Smithing chooses gold, platinum, silver and other precious metals and various natural precious stones as raw materials, made for traditional metal crafts which be appreciated as furnishings and have some practical functions. Because most of gold and silver objects are expensive and exquisite, coupled with excellent ductility of the material, which can be as thin as cicada's wings, as minute as hair, the technologies of Gold and Silver Smithing are very complicated, delicate and attach importance to technology.

Jewelries and decorated items made through design, modeling and processing technology are rich in ethnic and local characteristics. In which the jewelries have hair jewelry, hairpins, earrings, nose fallings, necklaces, pendants, collar bars, pins, rings, bracelets, anklets, cuff buttons and other varieties, the ornaments have utensils (including cutleries, wine sets, tea sets, vases, baskets, trophies, etc.), characters, animals, flowers, birds, buildings and other varieties.

金银细工

金银细工是我国优秀传统工艺，源远流长，经历隋、唐、元、明、清各朝代，至今有近 4000 年的历史，形成了以材质熔炼、拔丝、捶揲、范铸、錾刻、花丝、编织、镂空、镶嵌、烧焊等工艺技术。

新中国成立后，在继承传统的基础上，从业者不断在技艺设备、品种花色上开拓创新，推进了现代金银细工工艺制造技术的提高和发展。

金银细工以黄金、铂金、白银等贵重金属及各种天然的名贵宝石为原料，制成供室内陈设欣赏并兼具实用功能的传统金属手工艺品。由于金银器物大都比较昂贵精致，加之其材料的优异延展性，可薄至蝉翼、细至毫发，故其采用的技艺都非常繁复、细巧、重工。

经设计、造型和工艺加工制作而成的首饰和摆件，具有浓郁的民族风格和地方特色。其中首饰有头饰、发夹、耳环、鼻坠、项链、挂件、领夹、别针、插针、戒指、手镯、脚镯、袖钮等品种。摆件有皿器（包括餐具、酒具、茶具、花瓶、花篮、奖杯等）、人物、动物、花鸟、建筑物等品种。

目录

大师风范——《中国工艺美术大师》系列丛书◎总序

张道一

中华民族素有尊师重道的传统，所谓："道之所存，师之所存。"因为师是道的承载者，又是道的传承者。师为表率，师为范模，而大师则是指有卓越成就的学者或艺术家。他们站在文化的高峰，不但辉煌一世，并且开创了人类的文明。一代一代的大师，以其巨大的成果，建造着我们民族的文化大厦。

我们通常所称的大师，不论在学术界还是艺术界，大都是群众敬仰的尊称。目前由国家制定标准而公选出来的大师，惟有"工艺美术大师"一种。这是一种荣誉、一种使命，在他们的肩上负有民族的自豪。就像奥林匹克竞技场上的拼搏，那桂冠和金牌不是轻易能够取得的。

我国的工艺美术不仅历史悠久、品类众多，并且具有优秀的传统。巧心机智的手工艺是伴随着农耕文化的发展而兴盛起来的。早在2500多年前的《考工记》就指出："天有时，地有气，材有美，工有巧；合此四者，然后可以为良。"明确以人为中心，一边是顺应天时地气，一边是发挥材美工巧。物尽其用，物以致用，在造物活动中一直是主动地进取。从历史上遗留下来的那些东西看，诸如厚重的青铜器、温润的玉器、晶莹的瓷器、辉煌的金银器、净洁的漆器，以及华丽的丝绸、精美的刺绣等，无不表现出惊人的智慧；谁能想到，在高温之下能够将黏土烧结，如同凤凰涅槃，制作出声如磬、明如镜的瓷器来；漆树中流出的液汁凝固之后，竟然也能做成器物，或是雕刻上花纹，或是镶嵌上蚌壳，有的发出油光的色晕；一个象牙球能够雕刻成几十层，层层都能转动，各层都有纹饰；将竹子翻过来的"反簧"如同婴儿皮肤般的温柔，将竹丝编成的扇子犹如锦缎之典雅；刺绣的座屏是"双面绣"，手捏的泥人见精神。件件如天工，样样皆神奇。人们视为"传世之宝"和"国宝"，哲学家说它是"人的本质力量的显现"。我不想用"超人"这个词来形容人；不论在什么时候，运动场上的各种项目的优胜者，譬如说跳得最高的，只能是第一名，他就如我们的"工艺美术大师"。

过去的木匠拜师学艺，有句口诀叫："初学三年，走遍天下；再学三年，寸步难行。"说明前三年不过是获得一种吃饭的本领，即手艺人所做的一些"式子活"（程式化的工作）；再学三年并非是初学三年的重复，而是对于造物的创意，是修养的物化，是发挥自己的灵性和才智。我们的工艺美术大师，潜心于此，何止是苦练三年呢？古人说"技进乎道"。只有进入这样的境界，才能充分发挥他的想象，运用手的灵活，获得驾驭物的高度能力，甚至是"绝技"。《考工记》所说："智者创物，巧者述之；守之世，谓之工。"只是说明设计和制作的关系，两者可以分开，也可以结合，但都是终生躬行，以致达到出神入化的地步。

众所周知，工艺美术的物品分作两类：一类是日常使用的实用品，围绕衣食住行的需要和方便，反映着世俗与风尚，由此树立起文明的标尺；另一类是装饰陈设的玩赏品，体现人文，启人智慧，充实和提高精神生活，即表现出"人的需要的丰富性"。两类工艺品相互交错，就像音乐的变奏，本是很自然的事。然而在长期的封建社会中，由于工艺品的

材料有多寡、贵贱之分，制作有粗细、精陋之别，因此便出现了三种炫耀：第一是炫耀地位。在等级森严的社会，连用品都有级别。皇帝用的东西，别人不能用；贵族和官员用的东西，平民不能用。诸如"御用"、"御览"、"命服"、"进盏"之类。第二是炫耀财富。同样是一个饭碗，平民用陶，官家用瓷，有钱人是"金扣"、"银扣"，帝王是金玉。其他东西均是如此，所谓"价值连城"之类。第三是炫耀技巧。费工费时，手艺高超，鬼斧神工，无人所及。三种炫耀，前二种主要是所有者和使用者，第三种也包括制作者。有了这三种炫耀，不但工艺品的性质产生了异化，连人也会发生变化的。"玩物丧志"便是一句警语。

《尚书·周书·旅獒》说："不役耳目，百度惟贞，玩人丧德，玩物丧志。"这是为警告统治者而言的。认为统治者如果醉心于玩赏某些事物或迷恋于一些事情，就会丧失积极进取的志气。强调"不作无益害有益，不贵异物贱用物"。主张不玩犬马，不宝远物，不育珍禽奇兽。历史证明，这种告诫是明智的。但是，进入封建社会之后，为了避免封建帝王"玩物丧志"，《礼记·月令》规定：百工"毋或作为淫巧，以荡上心"。因此，将精雕细刻的观赏性工艺品视为"奇技淫巧"，而加以禁止。无数历史事实告诉我们，不但上心易"荡"，也禁而不止。这种因噎废食的做法，并没有改变统治者的生活腐败和玩物丧志，以致误解了3000年。在人与物的关系上，是不是美物都会使人丧志呢？答案是否定的。关键在人，在人的修养、情操、理想和意志。所以说，精美的工艺品，不但不会使人丧志，反而会增强兴味，助长志气，激发人进取、向上。如果概括工艺美术珍赏品的优异，至少可以看出以下几点：

1. 它是"人的本质力量的显现"。不仅体现了人的创造精神，并且通过手的锻炼与灵活，将一般人做不到的达到了极致。因而表现了人在"改造世界"中所发挥出的巨大潜力。

2. 在人与物的关系中，不仅获得了驾驭物的能力，并且能动地改变物的常性，因而超越了人的"自身尺度"，展现出"人的需要的丰富性"。

3. 它将手艺的精湛技巧与艺术的丰富想象完美结合；使技进乎于道，使艺净化人生。

4. 由贵重的材料、精绝的技艺和高尚的人文精神所融汇铸造的工艺品，代表着民族的智慧和创造才能，被人们誉为"国宝"。在商品社会时代，当然有很高的经济价值，也就是创造了财富。

犹如满天星斗，各行各业都有领军人物，他们的星座最亮。盛世人才辈出，大师更为光彩。为了记录他们的业绩，将他们的卓越成就得以传承，我们编了这套《中国工艺美术大师》系列丛书，一人一册，分别介绍大师的生平、著述、言论、作品和技艺，以及有关的评论等，展示大师的风范。我们希望，这套丛书不但为中华民族的复兴和文化积淀增添内容，也希望能够启迪后来者，使中国的工艺美术大师不断涌现、代有所传。是为序。

2009年12月25日于南京龙江

The Demean or of the Masters—The Total Foreword of The "*Masters of Chinese Arts and Crafts*" Series

Zhang Daoyi

The Chinese tradition of respect for teachers has been known all along just as "where there is the truth there is the teacher"said teachers who play the role of the fine examples and models are not only the carriers of the truth but also the inheritors of it. At the same time the masters who stand on the peak of culture are in glory of long time and have created the human civilization are defined as the outstanding academics or artists. Masters from one generation to another with their tremendous achievements build our nation's cultural edifice.

Usually referring to the Masters whether in the academia or the art circle is mostly that people respectfully call them. Presently in our country there is only one title of the Masters the "Arts and Crafts Masters" that were elected with the standards established by the country which is a kind of honor and mission making the pride of the nation on their shoulders just like the hard work in Olympic arena where is not easy to get the laurels and the gold medals.

The Arts and Crafts in our country has not only the long history but numerous varieties and excellent tradition as well. The sophisticated and wise crafts flourished with the development of farming culture. As early as more than 2500 years ago "The Artificers Record "(Zhou Li Kao Gong Ji) pointed out "By conforming to the order of the nature adapting to the climates in different districts choosing the superior material and adopting the delicate process the beautiful objects can be made" which clearly meant the thought of human-centered following the law of nature on the one hand and exerting the property of material and technology on the other. Turning material resources to good account or making the best use of everything is always the actively enterprising attitude in the creation. The historical legacies of Arts and Crafts such as the heavy bronze stuff the warm and smooth jades the crystal porcelain gold and silver objects the clean lacquerware the gorgeous silk the fine embroidery and so on are all showed amazing wisdom. So it is hard to imagine the ability that gives the clay a solid state under high temperature as Phoenix Nirvana borning of fire which can turn out to be the porcelain that sounds like the Chinese Chime Stone and looks like a mirror; that makes the sap into objects when it has been solid after flowing from the lacquer trees; that carves the ivory ball into

the dozens of layers every layer can rotate freely and has all patterns at different levels; that turns the parts of bamboo over into the "spring reverse motion" that so gentle just like baby's skinweaves strings of bamboo to form the fan as elegant as brocade; that embroiders the Block Screen as the double-sided embroidery; that uses the hands to knead the clay figurines showed the spirit. Everything looks like a kind of God-made each piece is magical which is considered as the "treasure handed down" or "national treasure" by people and as the "manifestation of the essence of man power" by the philosophers. I do not want to describe people by using the word "Superman" however we should admit that anytime in the sprots ground the winner of the various games say the highest jumping one is just the NO.1 and he would be as our "Arts and Crafts Masters".

In past when apprentice carpenters studied with a teacher there was a formula cried out "beginner for three years is able to travel the world; and then for another three years is unable to move" which means the first three years is nothing but the time for ability that let some of the craftsmen do "Shi Zi Huo" (the stylized works) just to make a living and the further three years is not the simple time for a novice to repeat but for the idea of creation and is the reification of self-cultivation and makes people to bring their spirituality and intelligence into play. Actually our Arts and Crafts masters with great concentration have great efforts far more than three years hard training. The ancients said "techniques reach a certain realm would act in cooperation with the spiritual world". Only entering this realm can people give full play to their imagination use manual dexterity obtain the high degree of ability of controlling or even get the "stunt". Although "The Artificers Record " said " creating objects belongs to wise man highlighting the truth belongs to clever man however inheriting these for generations only belongs to the craftsman" it simply makes the statement of the relationship between design and production which can not only be separated but also be combined and both of them are concerned with life-long practice in order to achieve a superb point.

As we all know the Arts and Crafts can be divided into two categories one is the bread-and-

butter items of everyday useing round the needs of basic necessities and convenience reflecting the custom and the fashion which has established a staff gauge of civilization. The other is decorative furnishings that can be appreciated reflecting the culture inspiring wisdom enriching and enhancing the spiritual life which is to show "the abundance of people's needs". These two types are interlaced like the variation of music that is a natural thing. In the long period of feudal society however for the Arts and Crafts due to the amount of the materials using the differences between the precious material quality and the cheap one and the differences between the fine producing and coarse one there were three kinds of show-off. The first was to show off the status. Even the supplies were branded levels in the strict hierarchy of society. For instance the stuff belonged to the emperor could not be used by others the civilians never had the opportunity for using the articles of the nobles and the officials. Those things had the special titles such as "The Emperor's Using Only" "The Emperor's Reading Only" "The Emperor's Tea Sets Only" "The Officials' Uniform Only" and so on. The second was to show off the wealth. For example as to the bowl the pottery was used by the civilians and the porcelain by the officials. The rich men used the "Golden Clasper" and "Silver Clasper" while the emperor used the gold and jades. So were many other things that so-called "priceless". The third was to show off the skills. A lot of work and time was consumed craft skills were extraordinary as if done by the spirits which could almost be reached of by no one. Therefore with these three kinds of show-off in which the former two mainly refered to both owners and users the third also included the producers not only the nature of the crafts produced alienation and even the people would be changed as well. "Riding a hobby saps one's will to make progress" is a warning.

" XiLu's Mastiff The Book of Chou Dynasty The Book of Remote Ages "(Shang Shu Zhou Shu • Lu Ao)said "do not be enslaved by the eyes and the ears all things must be integrated and moderate tampering with people loses one's morality riding a hobby saps one's will to make progress" which is warning for the rulers thinking that if the rulers obsesse with or fascinate certain things it will make them to lose their aggressive ambition emphasizing that "don't do useless things and don't also prevent others from doing useful things; don't pay much more for strange things and don't look down on cheap and practical things" and affirming that don't indulge in personal hobbies excessively hunt for novelty and feed rare birds and strange beasts. History has proved that such caution is wise. However after entering the feudal society in order to prevent the feudal emperor from that "Riding a hobby saps one's will to make progress" "The Monthly Climate and Administration The Book of Rites" (Li Ji Yue Ling) provided craftsmen "should not make the strange and extravagance objects to confuse the emperor's mind " and regarding the ornamentally carved arts and crafts as the "clever tricks and wicked crafts" that should be prohibited. Numerously historical facts tell us that not only the emperor's

mind is easily confused but also the prohibitions against the confusion can't work. The misunderstanding of objects themselves last about 3000 years though the way just like "giving up eating for fear of choking" did not change the corrupt lives of rulers and that "Riding a hobby saps one's will to make progress". Do the beautiful things make people weak in the relationship between persons and objects? The answer is negative. The key lies in the people themselves in the self-cultivation sentiments ideals and will. So the fine Arts and Crafts is not able to make people despondent on the contrary it will enhance their interests encourage ambition and drive people to be aggressive and progressive. As a result to outline the outstanding traits of the ornamental Arts and Crafts at least the following points can be seen.

First of all it is the "manifestation of the essence of man power" that not only reflects the people's creative spirit but also attains an extreme that is impossible for ordinaries through the exercise and flexibility for hands thus showing the great potential of human in "changing the world".

Secondly in the relationship between persons and objects except for the ability gained to control objects it actively alters the constancy of objects thus beyond the human "own scale" to show "the abundance of people's needs".

Furthermore it perfectly combines the superb skill of the crafts with the colorful imagination of the art making that "techniques reach a certain realm would act in cooperation with the spiritual world" and that "art cleans the life".

Finally the Arts and Crafts founded by the precious materials the exquisite skill and the noble human spirit represents the nation's wisdom and creativity has been hailed as the "national treasure" and of course in the era of commercial society possesses the high economic value that is the creation of wealth.

The various walks of life have the leading characters very starry and their constellations are the brightest. "Flourishing age flourishing talents" being Masters is even more glorious. In order to record their performance and to pass their outstanding achievements along we have compiled the "Masters of Chinese Arts and Crafts" series that each volume recorded each master and that respectively introduced their life stories writings sayings works skills and the comments concerned completely showing the demeanor of the masters. We hope that the series can make contributions not only to the nation's revival of China and the cultural accumulation but also to inspire newcomers propelling the spring-up of the "Masters of Chinese Arts and Crafts" for generations.

So this is the foreword of the series.

December 25 2009 in Longjiang Nanjing

前言 ◎ 周南

踏进新世纪以来，不到 10 年时间，张心一先后获得：全国劳动模范称号；当选为中国共产党上海市第八次代表大会代表；受聘为上海市传统工艺美术评审委员会委员、上海市工艺美术系列高级专业职务任职资格审定委员会委员；被中共上海市委授予"上海市工业系统十大工人标兵"、第五届"上海市十大工人发明家"称号；被上海市经济委员会任命为原创工作室领衔人，担任中国工艺美术大师联谊会副会长；受聘为上海工艺美术职业技术学院客座教授、第五届中国工艺美术大师评委，担任上海老凤祥有限公司总工艺师；被评为金银细工代表性传承人，任上海工市艺美术学会会长、上海市工艺美术博物馆馆长、上海市工艺美术研究所所长……

无数光环都笼罩在张心一身上，这不禁使我这个同龄人深感汗颜！但就是这位出生于 20 世纪 50 年代的同龄人成了 1993 年最年轻的中国工艺美术大师，实为可圈可点。

张心一出生在上海一个中医世家，中医之家历来有子袭父业的传统，但时代的浪潮无情地改变了他的人生轨迹，使他转向了一条艺术人生的道路。良好的家境渐渐培养起他对美好事物的关注和兴趣，与工艺美术结下了不解之缘。

金银细工（俗称"摆件"）制作技艺是我国优秀的传统金属手工技艺，至今已有近 4000 年的历史。它以金银为主要材料，制成供室内陈设欣赏并兼具实用功能的传统金属手工艺品。由于金银器物大都比较昂贵精致，加之其材料的优异延展性，可薄至蝉翼、细至毫发，故其采用的技艺非常繁复、细巧、重工，由此形成了一门独特的精细工艺。

从清朝的费汝明开始，费祖寿、费诚昌、陶良宝、边炳森、张心一、沈国兴、吴倍青等整整六代人成为金银细工制作技艺传承的代表人物，其中承上启下的主要传承人便是张心一。他从1972年起学习金银细工制作技艺，师从陶良宝、边炳森等工艺前辈，从他们身上传承了中国金银细工技艺制作的精华，30岁时他的金银细工制作技艺已达一流。张心一在20世纪80年代有幸赴爱尔兰等国学习进修，他将西方设计理念和先进工艺与中国传统金银细工技艺进行比较、糅合，开创了金银细工制作的新天地。他培养的沈国兴、吴倍青等徒弟，已是国内金银细工制作技艺方面的拔尖人才。

张心一从艺近40年，先后设计制作出一批代表中国金银细工技艺顶尖水平的摆件精品，其中部分杰作被国家和地方认定为工艺美术精品。他还多次参与国家、市政府有重大影响的产品制作，以及国家博物馆古董珍宝的"整旧如旧"工作，并且获奖无数，令同行羡慕不已。这正如他的名字一般，目标专心，始终如一，最终修成正果！

在编著本书过程中，荣幸地得到了相关人士的大力支持和帮助。余世安先生不顾年事已高，为撰写不辞辛劳；陈伟鸣先生等有关人员做了很多协助工作；策划编辑、责任编辑徐华华先生和责任编辑朱婧女士、王左佐先生给予了热情指导、帮助，在此表示衷心的感谢！由于能力所及和知识面有限，难免有不当之处，恳望大家指正！

2011 年于上海

（作者系上海工艺美术学会秘书长、《上海工艺美术》杂志副主编、高级工艺美术师）

心高致远
追求卓越

第 一 章

中国工艺美术大师张心一 011

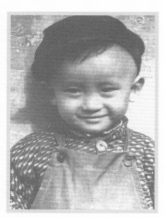

图1-1 童年张心一

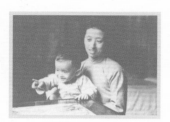

图1-2 张心一与母亲合影

金银细工是我国的优秀传统工艺，源远流长，经历隋、唐、元、明、清各朝代，形成了以材质熔炼、拔丝、捶揲、范铸、錾刻、花丝、编织、镂空、镶嵌、烧焊等工艺制造技术。新中国成立后，在继承传统的基础上，从业者不断在技艺设备、品种花色上开拓创新，推进了现代金银细工工艺制造技术的提高和发展。

金银细工是以黄金、铂金、白银等贵重金属及各种天然的名贵宝石为原料，经设计、造型和工艺加工制作而成首饰或摆件，此行业将从业工作称为金银细工。它具有浓郁的民族风格和地方特色，其中首饰有头饰、发夹、耳环、鼻坠、项链、挂件、领夹、别针、插针、戒指、手镯、脚镯、袖钮等品种，摆件有皿器（包括餐具、酒具、茶具、花瓶、花篮、奖杯等）、人物、动物、花鸟、建筑物等品种。

张心一是上海市金银细工技艺的主要传承人之一。他自上世纪70年代初开始学习金银细工制作，经过自己的不断努力，从一个小学徒工成长为我国最年轻的国家级工艺美术大师。在30多年的艺术生涯里，他对金银细工制作技艺锲而不舍、刻苦钻研、精益求精、不懈追求，在继承中求创新，在创新中求发展，为我国的金银细工技艺传承和发展做出了很大的贡献。

第一节　童蒙初开　情趣笔画

1958年2月，张心一出生在上海一个中医世家，祖辈和父辈的医术在上海市颇有名气。他排行第九，上有四兄四姐。全家与叔父、姑母合住一幢三上三下的老式石库门房，是一个地道的大家庭。

在张心一的童年时代，这个大家庭还保持着祖辈遗留下来的格局，进门有很大的客堂，两旁有东西前后厢房，客堂内摆放着明清家具，陈设着不少古董和名人字画。家中长辈大多喜好收藏古玩字画，每逢同道聚首常出新近所得示人，互相把玩切磋。时间长了，小心一在大人们中间穿梭玩耍时，偶尔也会抓过一件可爱物件摩挲观玩，父亲见他有此兴致便不失时机地教他如何赏玩。耳濡目染之下，一些名家名作、名词术语，如扬州八怪、朱耷（八大山人）、任伯年、吴昌硕、张大千、齐白石等，或是哥窑、青花、霁红、景泰蓝、青铜器等，对他来说都毫不陌生，甚或耳熟能详。这个成长环境渐渐培养起他对美好事物的关注和兴趣（图1-1、图1-2）。

中医之家历来有子承父业的传统，他父母一心希望他能成为一名中医，故给他取名为"心一"，不难察其父母对他的殷切期冀。可是时代的浪潮席

图1-3 张心一与中学同学合影

卷而来，轻而易举地改变了他的人生轨迹——20世纪60年代"文化大革命"开始了。那时张心一刚上小学二年级，学校停课，父亲开办的私人诊所也被迫停业。他"赋闲"在家的时间没有花在学习医术上，却花在了学画上。他拿起画笔，在纸上、墙上、家具上，甚至地上，所有可以涂抹的地方涂抹上自己觉得有意思的线条和画面。它们可以是一棵树、一个人、一只动物，也可以是他人看不懂的一片天空、一座森林、一汪湖水。童年时张心一全凭兴趣，无师自通地"美术训练"。稍长大，他跟着大哥学画，先临摹连环画，后来临摹列宾、拉斐尔等大师的素描画稿。学会了画画，他很快就有了用武之地，学校复课后，他为学校和少年宫的黑板报和宣传栏画刊头，虽然只是画些花边和插图，但促使他开动脑筋来构思，这种创作的自由让他乐在其中。

这一切似乎预示着他即将偏离中医的轨道，转向一条艺术人生的道路——很快，他的艺术专长为其带来了人生的第一个转折点。

第二节　从师学艺　刻苦成才

20世纪70年代初，历经了多年的社会动荡后，国家急需以扩大出口换取外汇。1972年，国务院下达了"发展民族传统工艺争取外汇"的指示，明确各地有出口能力的工艺美术企业恢复生产传统手工艺品，如玉雕、地毯、绣品、金银细工等。在这样的形势下，上海的一些工艺美术企业在恢复生产的同时，办起了工业中学，培养专业技术人员，其生源主要来自有一定美术基础的学生。当时，张心一刚升入上海市贵州中学还不到两个月，就被上海市金属一厂（其前身是上海老凤祥银楼）开办的工业中学挑选录取（图1-3）。

金属一厂工业中学远非人们想象中的艺术殿堂，那里没有教学大楼、没有操场，实际上工业中学只有一间简陋的"T"字形教室，是由旧洋房的汽车间和佣人房打通而成的。张心一和全班50个同学一起挤在大教室内上课，学习条件虽然艰苦，但幸运的是来教他们的都是曾在上海工艺美术学校的任课老师，很有教学经验。工业中学所开设的文化课程有普通中学的语文、数学、英语等，专业课程包括素描、白描、图案、国画以及金银细工设计和制作。专业制作课放在工厂车间里，由厂里挑选的几位技术好、经验丰富的老师傅执教。经过3年学习，在老师的调教下，张心一和同学们不仅学到了文化和专业知识，而且得到了金银细工技艺的基础训练。

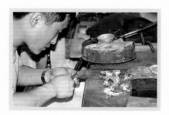

图1-4 张心一在制作中

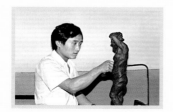

图1-5 张心一在雕塑作品

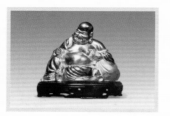

图1-6 足金《弥勒佛》摆件

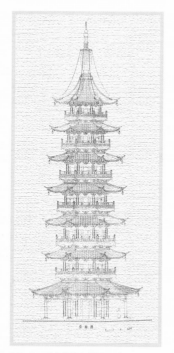

图1-7 《龙华塔》设计图稿

　　1975年2月，张心一以优异成绩从工业中学毕业，和其他4位同学一起被分配到厂大件组。所谓"大件"就是用金银和珠宝材料做成的细工摆件。带教他们的是已年近花甲的陶良宝和边炳森两位老师傅。当两位老人看到5位年轻的接班人时，感到由衷的高兴，恨不得将自己的全部功夫倾囊相授才好。

　　长期从事金银细工的陶良宝和边炳森可算得上自1948年老凤祥银楼创立以来的第四代传人，不仅技术全面，而且在造型艺术设计上颇有成就。在师傅的悉心指教下，张心一开始了他的3年艺徒生涯，从金银细工制作的基础工艺学起，由浅入深习作捶揲、抬压、錾刻、镂空、镶嵌、焊接等技艺。由于当时外贸出口订单多，他只能跟随师傅边干边学，遇到制作上的难题，虚心向师傅求教，多看、多问、多思、多做，在生产实践中增长才干、提高技能。俗话说"师傅引进门，修行靠个人"。在学艺中，张心一对自己要求十分严格，尤其对金银细工制作的抬压、錾刻等关键技艺，更是下工夫刻苦磨练，不厌其烦，一遍又一遍，直到能熟练操作才放手。金银细工所使用的工具都是由自己动手制作的。由于白天生产任务忙，他就利用下班和工休日，依照师傅的指点，从工具设计、锻打钻孔到锉削淬火、组装成型，学会制作了捶揲、抬压、錾刻、镶嵌等各类工具。他还主动给自己加压，为掌握更多技艺，向师傅讨教学会了泥塑、开模等专业技术，并进入业余美术学校学习雕塑和美术设计，以丰富和增进自己的艺术素养和专业知识。张心一这一持之以恒、勤奋好学的习惯，一直伴随他以后的岁月，受益良多（图1-4~图1-7）。

　　张心一刻苦学艺，使两位师傅深受感动，为使他得到更好成长、经受更多锻炼，两位师傅有意识地让张心一参与《龙华塔》《圣母玛利亚号船模》《大盘龙》等大型摆件的设计和制作。

　　镀金铜摆件《龙华塔》高80厘米，七层八角，塔内呈方形。作品生动展现了被誉为沪上"宝塔之冠"龙华塔的优美造型、雄奇姿态和玲珑剔透的风貌。在创作中，为突出龙华塔楼阁式立柱重金的江南建筑艺术特色，师傅带着张心一来到龙华塔现场体验生活，登上龙华塔，了解塔的历史和建筑结构。在制作中，师傅从木模放样到框架焊接，从部件分解到整体组装，不仅进行了详细讲解，而且手把手示范。这一切张心一都看在眼里，铭记在心。尤其对师傅提出的框架焊接的关键技术更是慎之又慎，他深知如果不精确焊接，将直接影响龙华塔外形美观，因此每次焊接后都及时进行检测，使框架焊接四平八稳、方方正正。《龙华塔》的塔顶、塔身及平台被分解的部件达400多件，面对量多、加工复杂的工作状况，张心一

图1-8 《龙华塔》

积极配合,并按照师傅提出的要求,对各部件不同规格和工艺标准,做到一丝不苟,精确加工。他采用捶揲打制的屋面戗背线,用特制的瓦楞錾刻刀具刻制的琉璃瓦,使塔顶显得精致、挺括。用扳金和镂空技艺制作门框、门楣、立柱和围栏使其显得灵巧、流畅、透亮。用抽槽式工艺镶嵌腰檐下的100多件斗拱,有板有眼、不露一丝痕迹。配之平台底座上錾刻的佛教图案工整、简洁、匀称,加重了龙华塔深厚的历史底蕴。30年过去了,如今的《龙华塔》依然完好如初,金光闪闪,微风吹过,悬挂在屋面飞檐下的56只金色铜铃仍然发出清脆悦耳的响铃声(图1-8)。

白银摆件《圣母玛利亚号船模》是以500年前哥伦布发现新大陆时所驾之船为蓝本而创作的。在金银细工摆件中,船模制作技术难度较大,制作者必须掌握抬压、扳金、錾刻、花丝、镂空、焊接等多种技艺,这对张心一既是一次挑战,更是一场严峻的考验。在挑战和考验面前,他没有退却,从制作木模船体,到放样制版,从船体分解到扳金成型,从灌胶錾刻到整形焊接,在师傅的帮助和指导下,闯过了一道又一道难关。在制作过程中,他们充分利用银质材料延展性强的特点,按照船体木模实样,运用扳金和灌胶錾刻技术打制船头、船身、船尾,讲究比例结构准确,讲究互相衔接到位,以保持船模外形的简洁美观。运用抬压和花丝制成的铁锚、铁链、梯子、船舵精细逼真,均可灵活转动收放。耸立在船体桅杆上的缤纷彩旗和扬起的风帆,用抬压、錾刻和点金、砂金技术打造,更给整体船模增添了层次感和生动感。

镀金摆件《大盘龙》是师徒合作的又一件艺术佳作。在制作中,师傅不仅详细讲解了中国传统龙的结构特征,而且对全过程操作工序做了一一分解,从泥塑、翻模、制壳、修正、成型、压制、焊接、灌胶、精雕、脱胶、总装、镀金、镀铑的每一道工序,进行面对面辅导,尤其对龙头、龙尾、龙体的抬压、焊接,龙体鳞片的錾刻,龙爪、龙须、龙角的制壳成型等一些关键工序更是给予重点指导。制作而成的《大盘龙》,造型雄浑古朴,形态自然生动。龙头昂首口吐银色水浪和滚球,龙体盘旋流畅,充满活力,龙头龙尾遥相呼应,龙爪刚健有力,展现出气势威武、勇猛无比的艺术形象,经镀金、镀铑工艺的表面处理,使整件作品黄白相间、交相辉映。2004年,镀金摆件《大盘龙》被评定为上海市工艺美术精品,由上海市工艺美术博物馆收藏。

师傅的传教和点拨,使张心一受益匪浅。他们在共同的创作实践中,切磋技艺,结下了深厚的师徒情谊。

第三节　崭露头角　勇挑重担

勤奋刻苦的张心一在 3 年学艺生涯中脱颖而出，显露了他的潜能和才华。1978 年，也就是满师的当年，他被推荐为上海市金属一厂大件组生产组长。担任生产组长后，他以身作则、积极进取、兢兢业业，年年被评为厂先进生产者，1984 年光荣地加入了中国共产党。

随着改革开放的深入，金银细工产品出口外贸订单剧增，而大件组仍采用传统的"一手落"生产方式，产量上不去，脱期交货现象时有发生，影响了企业的信誉。张心一看在眼里，急在心里，决心要改变这一现状。在厂部的支持下，他着力推行流水线生产操作，并在组内实行全组承包、组员分包的改革。刚开始并不顺利，遭到组内一部分组员的异议。但他想到自己是一名共产党员，在关键时刻应该冲锋在前。他一方面过细地做好组员的思想工作，宣传流水线生产操作和承包改革的积极意义；另一方面针对试行过程中存在的难题，深入实际、认真调查，找出问题关键点，提出切实可行的解决方案。在张心一的带领和影响下，流水线生产操作和承包改革终于在组内实施，激发了全体组员的积极性，不仅使金银细工的生产效率直线上升，而且产品质量显著提高，损耗明显下降，原材料周转加速，获得了较好的经济效益和信誉。1988 年全组完成出口加工量是未实施流水线生产操作和承包改革前的 10 倍。由于张心一的出色工作业绩，他先后被评为上海市二轻系统"新长征突击手"和"十大青年明星"。

年轻的生产组长张心一不仅组织生产出色，而且在组内开展金银细工艺术创作也同样出彩。随着岁月的流逝，曾带教张心一的陶良宝、边炳森两位师傅因年事已高先后退休，曾和张心一同窗学艺的 4 位同学，在改革浪潮中也先后跳槽离开了大件组，留给张心一的是一副沉甸甸的担子。他没有气馁，而是信心百倍地带领组内一班青年人继续奋战在第一线。为把金银细工艺术创作搞上去，他通过积极引导、精心组织，充分发挥青年人的创作热情和聪明才智，依靠全组共同努力和齐心合作，先后完成了金银细工大型摆件《驰骋》《珍珠鳞》《龙的传人》《百花奖杯》等重点作品创作，在全国工艺品"百花奖"评比中为企业赢得了荣誉。

《驰骋》摆件气势恢宏，给人以万马奔腾、雄壮辽阔之感。作品主体的八

图1-9 《驰骋》

图1-10 《珍珠鳞》

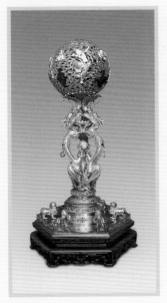

图1-11 《龙的传人》

匹骏马神态各异，有的奋蹄奔驰、有的引颈长啸、有的回眸顾盼、有的激起奋进……美术大师徐悲鸿笔下的骏马，经抬压、錾刻、泥塑、失蜡浇铸现代新工艺相结合塑造而成的立体摆件，更加栩栩如生。《驰骋》在镂空等传统技艺与制作过程中，张心一以其劲健、细腻的功力，注重对骏马神态和动态自然逼真的刻画，讲究骏马造型与结构比例的协调处理，增添了作品的整体感和生动感。作品《驰骋》荣获1984年中国工艺美术"百花奖"优秀创作设计一等奖（图1-9）。

以采用扳金、抬压、镶嵌、镂空、雕琢多种技艺结合，精心制作的金银镶嵌摆件《珍珠鳞》也在1984年中国工艺美术品"百花奖"评比中获得优秀创作设计二等奖。整件作品构思新奇、造型秀美、做工细腻，口吐洁白珍珠的珍珠鱼仿佛在水中悠悠游动；依附在水底的金色水草姿态自然生动、闪闪发光，显现着勃勃生机；散落在水草四周的宝石，色彩鲜明、疏密有致；配之透明的鱼缸，构成了一幅绝妙的水中乐园。在制作《珍珠鳞》中，张心一以其灵气、潇洒的手法，赋予《珍珠鳞》新的生命，透露出他对作品意蕴深远的境界（图1-10）。

作品《龙的传人》是集黄金、铂金、翡翠、钻石、珊瑚、珍珠、象牙、红宝石、绿松石、红木等多种材料组合为一体的大型艺术摆件。其设计构思源于清代宫廷陈设，讲究对称形式，力求宏伟气势。运用了手工抬压、扳压、镶嵌、錾刻、镂空和失蜡浇铸等技艺，充分体现了作品做工精巧、镶饰瑰丽的艺术特色。在制作中，为解决摆件上部圆球体上飞天纹、虎纹、云纹的均匀布局和镶嵌层次的清晰，张心一和参与制作者一起采用了铆焊拼装和单钩斜凿的特殊工艺。为突出摆件中部三条玉龙的威武壮观，他们以夸张手法，使雕琢的龙头高高仰起，龙身强壮雄悍，龙腿、龙爪刚劲有力。尤其他们自制的棕丝凿、龙鳞凿等特殊刀具，把龙鳞、龙尾、龙鳞更是雕琢得生动逼真、惟妙惟肖。为达到摆件下部六角形底座平整度的设计要求，他们又以多次焊接和夹具固定的手法，使整体作品做到了既有传统工艺的痕迹，又有现代艺术气息。1988年《龙的传人》荣获中国工艺美术"百花奖"优秀创作设计一等奖（图1-11）。

中国工艺美术"百花奖"金、银杯是上世纪80年代由著名设计师陈国权设计，委托上海老凤祥有限公司制作的。其中中国工艺美术品"百花奖"评比所颁发的国家质量奖奖杯，奖杯为铜质镀金、镀银，呈酒杯状，高25厘米、直径9厘米，杯体正反面镌刻国家质量奖标志和"百花奖"字体，杯体下方以梅花和玉兰花图案衬托，象征工艺美术百花齐放。在制作中，张心一运用娴熟的抬压技艺，

又以精致、挺括、整齐、对称的手法，衬出奖杯的简洁造型和高雅装饰的艺术特色。"百花奖"金、银杯荣获 1989 年中国工艺美术创作设计一等奖。

通过参与大型艺术摆件的创作实践，张心一受益匪浅。他不仅看到了集体的智慧和力量，而且在施展技艺的舞台上，学他人之长，补自己之短，对金银细工技艺有了更深刻的理解。他深深懂得只有在不断实践中刻苦磨练，才能得到金银细工技艺的精髓，学到真知，发现其规律性，使自己的技艺实现从感性到理性的飞跃。

这期间，1985 年张心一被派往爱尔兰的克尔凯尼设计公司 (Kilkenng Design) 学习首饰设计与制作。该公司是世界闻名的设计中心，获得这样一个深造的机会，对于张心一的艺术创作是一个很好的契机。他不仅学习了首饰设计理论、经营管理，而且学习了制作工艺中的抛镀技术。通常要 4 年学完的课程，张心一仅用了半年时间。他刻苦顽强的学习毅力，使培训教师十分佩服。在培训实习期间，他设计制作的凿花嵌宝装饰盒、牛头酒具、高级酒杯、咖啡茶具等器皿，不论是造型设计还是制作工艺都堪称精良，受到实习指导老师的首肯。尤其是一套咖啡茶具别致的造型，既有西方抽象艺术的韵律（图 1-12~图 1-14），又有东方传统艺术的神韵。一位美国客商见了大为赏识，当场以高价订下。

在爱尔兰培训实习半年后回国，张心一将国际上先进的技术和西方的设计理念与中国传统金银细工技艺进行了比较和糅合，先后设计制作的《18K金蛇革镶钻女士项圈》和《黑石镶钻耳插》在东南亚钻饰设计比赛中获得最佳设计奖，尤其他设计制作的银镀金镶嵌摆件《百龙舞舟》独占鳌头，夺得全国工艺美术最高奖项（图1-15~图1-22）。

图1-12 国外培训作品图稿

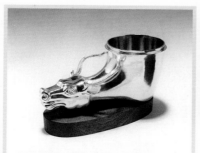

图1-13 国外培训作品

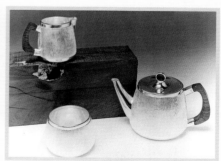

图1-14 国外培训作品

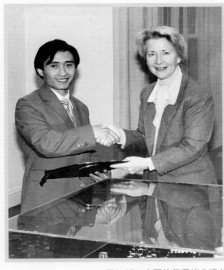

图1-15　在国外获得毕业证书

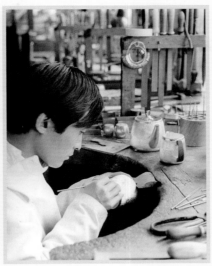

图1-16　在国外培训学习中

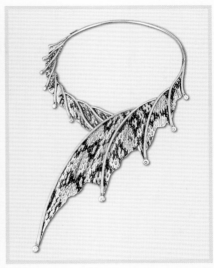

图1-17　《18K金蛇革镶钻女士项圈》

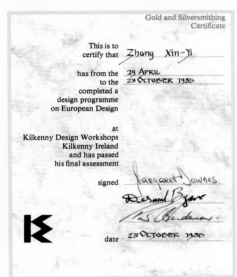

图1-18　在爱尔兰的培训证书

图1-19　在柏林的培训证书

图1-20　在保加利亚国际青年发明奖展览证书

图1-21　在国外培训学习中

图1-22　与外国培训老师的合影

《百龙舞舟》作品长50厘米，以龙舟漫游、龙头戏珠、百龙盘旋为主体。作者将中国民间喜闻乐见的龙舟在金银细工范围内进行再创造，把富有诗意的古代亭阁和龙舟相结合。在构图上采用横"S"形和三角形叠加的方式，沉稳中透发出强烈的视觉冲击感。昂首的龙头威严无比，两根触须飒爽舒展，用红宝石点缀的高凸的龙眼和龙嘴喷出呈银色的海水浪花戏球状，以及飘洒自如的龙须、龙尾，精巧的设计赋予了百龙畅游天地大海的活力。舟中亭台、围栏及抱柱错落有致、相间相隔；飞檐翼角相依相衬、妙趣横生；斗拱彩华相对相应、神采四溢，生动反映出中华民族的传统审美意趣。龙体和楼阁采用扳金技艺将

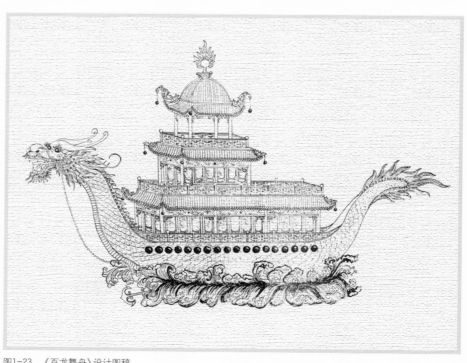

图1-23 《百龙舞舟》设计图稿

银捶碟后，经多次精心焊接而成。龙舟体外的鳞片和须发錾刻丝丝入扣、精细入微、层次分明且线条排列有序。亭台楼阁中的门窗、栏杆、瓦垄的镂刻、錾刻工艺与龙体的鳞纹相得益彰。廊柱和翼角上的百龙全部用花丝掐垒焊接而成，百龙造型在构图、结构聚散有致、自由协调。门扇启闭灵活，窗阁排列精细有加。700多颗钻石、红宝、翡翠、珍珠等名贵宝石，包镶、密镶在龙舟不同部位。同时利用当代金属工艺的喷砂、镀铑和分色镀金，使龙舟金银珠宝同辉，色彩艳而不俗。作品在1989年荣获全国工艺美术品"百花奖"金杯奖。这一年，张心一晋升为工艺美术师，并荣获"上海市劳动模范"称号（图1-23、图1-24）。

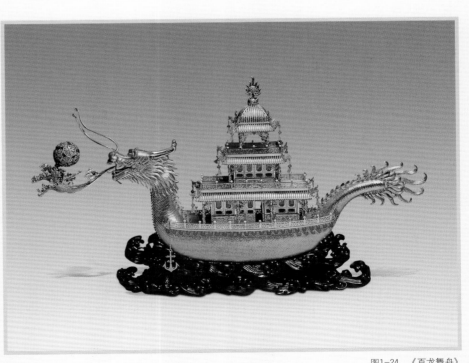

图1-24 《百龙舞舟》

图1-25 《飘逸》

图1-26 生肖摆件

第四节 风华正茂 成绩斐然

20世纪90年代是张心一风华正茂的年代。1990年他设计制作的女士三件套《飘逸》在第九届中国工艺美术品"百花奖"评审会上获得优秀创作设计一等奖，并入选1991年在保加利亚举办的"国际青年发明奖展览"，为祖国赢得了荣誉。也就是在这一年，他成为了中国工艺美术学会会员，荣获全国"五一"劳动奖章，同时被全国总工会评为优秀科技工作者。良好的开端，开启了他灿烂艺术人生新的一页（图1-25）。

为适应黄金开放市场需要，让更多的人享受金银细工艺术之美，经过多年研究和探索，张心一坚持在继承中创新，运用现代设计和市场消费理念开发新产品。他设计开发的《十二生肖纯金摆件》就是成功的一例。1993年，张心一推出的《十二生肖纯金摆件》，以精致、细腻、灵巧的造型艺术和以小见大的特色，在上海第二届首饰博览会上获得银奖。整套生肖摆件摆脱了以往臃肿呆板的陈旧设计格局，注重设计新意、动物结构和动态表现，在传统题材中注入新意。一是，截取动物最佳状态，强调动态生动、活泼可爱。如《金鸡报晓》《骏马奔腾》《金蛇喜舞》等。二是，根据动物不同特性和特点，讲究解剖结构和形象刻画，力求造型逼真、自然质朴。三是，借鉴国外失蜡浇铸工艺，新技术与传统抬压模具技艺相结合，不仅使生肖动物做工精细，而且减少了用金量，最轻的仅12.5克，最重的为30克，以小见大，迎合了人们的消费心理。四是，选择不同金属工艺产生不同的肌理，以增强对生肖动物的视觉触感和触觉质感。如《骏马奔驰》采用闪光肌理效果，《金蛇喜舞》采用纤维肌理效果，《金鸡报晓》采用毛纺肌理效果等，使整套作品更臻完美。《十二生肖纯金摆件》不仅在博览会上一炮走红，人们竞相选购，而且进入了东南亚市场（图1-26、图1-27）。

1993年，中国轻工业部授予张心一"劳动模范"的称号，他还摘下了我国工艺美术界的塔顶桂冠——中国工艺美术大师，享受国务院颁发的政府特殊津贴。这时他年仅35岁，是最年轻的国家级工艺美术大师。

1994年，由世界黄金协会提议的"阳光手链"活动，在申城各金铺银楼悄然展开。这次活动旨在用时尚新潮款式的首饰填补品种单一、款式陈旧的首饰市场，促进沪产首饰跟上世界潮流。张心一和组员一起抓住战机，围绕"阳光"

图1-27　生肖摆件设计图稿

图1-28 "阳光手链"系列设计图稿

主题，结合运用金银细工的传统抬压技术和现代浇铸工艺技术，开发研制的"阳光手链"系列令人耳目一新。

在研制过程中，他们根据市场调研搜集的信息，针对新一代女性对首饰款式的审美观念，在造型设计上借鉴欧洲、港澳当今的流行款式，融合了中国传统设计元素。在工艺制作上不失上海金银细工精致细腻的艺术特色，以几何块面为主体，所制作的《面具》《鸽子》《秋叶》等"阳光手链"系列，完全跳出了传统款式，别具新意。手链《面具》以简洁的块面结构，使神秘的面具显得更加阳光而富有生命力。手链《鸽子》经块面变形后的鸽子造型显得更加可亲可爱，犹如大雁南飞般一字成队，迎着阳光，展翅飞翔，整体形态充满青春活力。手链《秋叶》以简练的线条巧妙地将变形块面秋叶连接在一起，在阳光折射下，更给人金秋红枫翻卷、舒朗柔美之感。《面具》等"阳光手链"系列推向市场后，受到新一代女性的追捧，并竞相选购，这无疑是对首饰市场新的挑战，也是对首饰生产迎合世界潮流新的探索。张心一在1994年第三期《上海工艺美术》杂志发表的《阳光手链》一文中写道："'阳光手链'系列开发从作品设计，到作品入选，都体现了款式新、用料少的特点，这当然也给每一个首饰设计师提出了更高的要求（图1-28）。所以，在设计过程中，既要考虑产品款式造型，又要考虑到制作简便及使用不变形的问题。完美产品必然是设计与制作工艺的完美结合，在制作手链实样过程中运用抬压工艺，不仅增加了主题效果，而且使表面产生了拱面不易变形。另一方面，通过抬压又可以减少物件的重叠焊接及用料的厚度，以降低产品重量，适应消费者的需求。"这一段深切感悟，正是张心一和他的组员探索金银细工技艺在推进首饰开发和运用成功的秘诀所在。同年，在全国足金首饰设计比赛中，张心一设计制作的纯金胸针首饰《织》获得了胸针组的第二名。

1995年初，张心一去境外考察回沪后，萌发了设计制作金卡的念头，金卡在当时国内还是一片空白，没有捷径可走。于是，他就凭着从境外搜集到的金卡的技术资料，认真探索、反复研究，从图稿设计到制作模版，从压制金箔到成型塑封，每道工序都亲自动手，虽然几经失败，但他毫不放弃，坚持研制。整整两个月的苦战，他终于探索出一套金卡工艺制作的方法，并成功研制了第一张《一帆风顺》金卡。画面上一艘风帆昂首起航，水面微掀轻浪，波光粼粼，几只海鸥在自由翱翔，仿佛向人们传递着美好的祝愿。高雅秀美的画面，细腻

图1-29　少林寺建寺1500周年护身金卡

精致的雕刻，充分显示了研制者高超的金银细工技艺水平。之后，由上海老凤祥有限公司分别和上海欧星实业发展公司、上海市集邮总公司联合推出了纯金生肖贺卡系列和纯金生肖镶嵌首日封系列，此举在国内尚属首次。贺卡和首日封以优质卡纸为底板，内嵌仅重一克、面积不足4平方厘米见方的四九金片。在薄薄金片上镌刻动态各异的十二生肖，金片版面还要有镜面效果，不论在技术上还是在工艺上都有相当大的难度，为此张心一付出了艰辛的劳动。经过反复试验，他大胆采用钢模工艺和数控雕刻机现代技术，并结合金银细工浮雕和磨雕技艺，终于获得成功。所研制的纯金生肖贺卡系列色彩明快、层次分明，贺卡正面画有一双凤凰掩映在鲜花丛中，上下花边以民族风格图案点缀，右侧以"福、禄、寿"花环衬托，与左侧的纯金生肖图案遥相辉映、绚丽多姿。所研制的纯金生肖镶嵌首日封，版面字画清晰，装饰细腻精美，镶嵌在版面上的生肖图案金片塑封后熠熠闪光，并配有生肖邮票首日封，更显得纯金情真。由于贺卡、首日封迎合了人们的时尚风俗，满足了人们礼品馈赠的简便化和高层次的需求，既有收藏价值，又有鉴赏、保值的功能，很受人们的青睐。融入金银细工技艺的数十万张贺卡、首日封走进了千家万户。张心一和他的组员发扬连续作战的精神，又研制了《少林寺建寺1500周年护身金卡》（图1-29）《长征60周年纪念金卡》《香港回归纪念金卡》《澳门回归纪念金卡》，以及生日金卡、生肖金卡、祝寿金卡、婚礼金卡、情人金卡等。别开生面的金卡，不仅改变了金银首饰的市场格局，而且启迪了企业拓展的新思路。1995年，张心一又一次被评为"上海市劳动模范"。

　　1997年，张心一离开了大件组，先后被任命为上海老凤祥有限公司（1982年上海市金属一厂更名为上海市远东金银饰品厂；1996年，上海市远东金银饰品厂与上海市宇宙金银饰品厂、上海市环球饰品厂、上海市工艺美术公司首饰研究所合并组建为上海老凤祥有限公司）素金厂和银器厂厂长。当时上海市的金银饰品市场，由于海内外金铺银楼纷纷涌入申城，金银饰品市场受到了前所未有的冲击。面对市场的急剧变化，张心一和厂内职工一起锐意创新，迎接挑战，以扬金银细工雕刻技术之长，结合运用国外先进电铸工艺技术，先后开发研制了"V"形方戒、镜面挂件、卡通生肖摆件等新产品。尤其他研制的纯银雕刻装饰画，从激烈的金银饰品的市场竞争中杀出了一条血路，赢得了同行的尊敬。

　　纯银雕刻装饰画是将平面纯银做成半立体浮雕，在外观包装上，采用中式

和西式的镜框,适用于家庭、宾馆的艺术装饰,给人以高贵典雅、时尚新颖之感。在整个研制开发过程中,他们群策群力,攻克了一个又一个难关。在造型设计上,采用金银细工浮雕造型技艺,画面层次分明,立体质感强。在制作工艺上,采用手工抬压和电铸成型相结合,使纯银雕刻画既有西方金属工艺的风味,又有东方金银细工的神韵。经过小样试制、小批量投产和试销,得到了市场认可,进一步增强了他们不断创新的信心。

为了抢占市场制高点,扩大纯银雕刻装饰画的品种和市场,张心一和创作设计人员边跑市场、商店,边上书店、图书馆,搜集调研材料和创作素材,在短短半年时间里,他们先后创作了各种题材纯银雕刻装饰画100多个品种。其中,有上海风光系列的外滩、城隍庙九曲桥、东方明珠、金茂大厦、大剧院等,有海外风光系列的白宫、悉尼歌剧院、富士山、埃菲尔铁塔、狮身人面像等,有国内各地名胜古迹的北京故宫九龙壁、敦煌飞天、普陀山大佛、西安兵马俑等,有中华文明系列的宝鼎、古董、马踏飞燕、青铜灯台等,有人物和动物系列的古代仕女、奔马、山虎、宠物等。所制作的建筑造型结构严谨、层次分明,雕刻的人物和动物形态生动、自然逼真,雕琢的名胜名迹、文物质朴纯真,内涵丰富。同时他们还运用了贵金属电镀工艺,使原来的单色呈现变为双色呈现甚至彩色呈现,使画面更加多姿多彩。纯银雕刻装饰画全面推向市场后,不仅成为国内金银饰品市场的畅销品,而且还打入了海外市场。1999年在第五届上海科技博览会上,纯银雕刻装饰画被评为金奖,并获得了国家专利证书。

1997年,张心一第三次获得"上海市劳动模范"称号,并参加了全国工艺美术艺人代表大会,受到了时任国务院总理李鹏等的亲切接见。1998年,他荣获"上海市十大杰出职工"称号。

第五节　心高致远　再创辉煌

进入 21 世纪，随着旅游业的蓬勃发展，带动了旅游品、纪念品的市场火爆。为争得市场的一席之地，张心一一方面深入调研，紧搭市场脉搏，掌握第一手资料；另一方面带领职工研发具有附加值和功能性的金银细工新产品，为上海的旅游品、纪念品增添了一份时尚和妩媚。他们开发研制的生肖印章系列，在传承传统技艺的基础上，推陈出新，巧妙地把欣赏、实用和收藏融为一体。

综观生肖印章系列有四个突破：一是，材料上突破。运用合金材料替代了金银贵金属，用适合于制印章料的寿山石、巴玉石替代了名贵珠宝。由于用材的改变，不仅大幅度降低了成本，使原本昂贵的价格降了下来，而且为生肖印章系列的模具化、标准化、规模化生产创造了条件（图1-30~图1-32）。二是，设计上突破。在吸取生肖摆件"精致、细腻、灵巧"设计精华的同时，采取了写实与装饰相结合的表现手法，既突出了生肖动物本身的特性，又讲究印章对称的形式感。所设计的生肖动物造型，有皇家风范、宫廷造型艺术的龙、马、虎等，有乡土气息浓郁、民间造型艺术的鸡、牛、羊等，还有妙趣横生、卡通造型的狗、兔、猪等，构成了一幅海派特色的立体画卷。三是，工艺上突破。如画稿工艺结合应用三维电脑技术处理，不仅使画稿更加精细，而且有效地保证了后续开模加工的精确度。又如泥塑放样工艺上运用自制雕刻和錾刻刀具，虚实结合，将生肖动物不同皮毛的纹饰表现得淋漓尽致，充分显示了金银细工的技艺魅力。再如在开模成型工艺上结合采用亮金和砂金的表面处理，使生肖印章系列产品细腻而雍容华贵，更具有金银细工的韵味。四是，包装上突破。以讲究流行色彩、结构简洁、携带便捷的生肖印章系列包装，改变了以往传统锦盒包装的模式。尤其在包装上注入了中华民族传统的吉祥题名，更丰富了产品的文化内涵，如《马运亨通》（马）、《吉祥如意》（羊）、《灵猴献瑞》（猴）、《功名富贵》（鸡）、《兴旺发达》（狗）、《多智多福》(猪)、《智财必得》（鼠）、《牛气冲天》(牛)等。这些吉祥喜庆、文化内涵丰富的十二生肖系列印章，符合人们的消费心理，成为市场上畅销的旅游纪念品。在中国大陆与台湾实现两岸包机通航后，中国东方航空公司即刻将十二生肖印章系列作为指定纪念品，深受两岸同胞喜爱，不少乘客为了每年得到生肖印章，已是东航的座上客。

生肖系列印章用料突破的成功，为张心一在金银细工摆件的多种材料结合

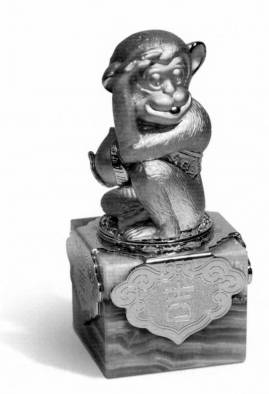

图1-30 《灵猴献瑞》

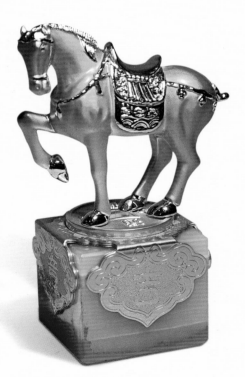

图1-31 《马运亨通》

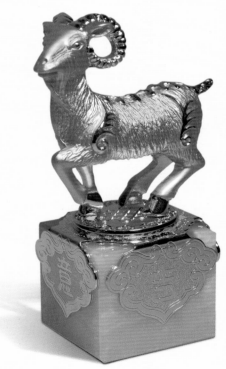

图1-32 《吉祥如意》

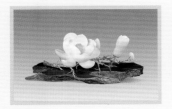

图 1-33 《白玉兰》

上开拓了创新思路。2000 年初，根据上海市人民政府提出的征集"特色、精致、珍贵、环保礼品"的要求，张心一以白玉兰为主题，创作了一件具有"上海味"的摆件。整件作品构思突破了以往的传统概念，在材料上运用了以白银、汉白玉、红木三种不同的天然材料组合而成。作者选用汉白玉原料做成的白玉兰花，借鉴玉雕的传统圆雕和细刻的表现手法，十分注重花瓣茎纹的细致刻画，雕琢的白玉兰花一朵绽开、一朵含苞待放，大小互动，顾盼生情，情趣盎然，显得更加洁白高雅。白玉兰的树枝运用了金银细工捶揲、浇铸、錾刻技艺。作者先将压成薄片的银材圈成粗细如同树干的空心管，然后用平拱锤和倒菱锤敲击出树干的初步形态，再以灌浇、錾刻工艺生动表现出树干的表面纹饰肌理效果。配以镂空雕的红木底座，质感纯朴、细腻典雅，整件作品形、色、光融为一体。摆件《白玉兰》高贵华丽的艺术气质，给人留下了海派艺术的美感，达到了市政府提出的征集要求并被选用。《白玉兰》摆件成为各国与上海缔结友好城市的珍贵礼物，上海城市使者的见证（图 1-33）。

接着在上海第四届国际电视节上，张心一创作设计的《白玉兰奖杯》则在更广泛的范围内运用多种材料塑造新形象。奖杯顶部用扳金和镀金、镀铑工艺打制的铜质材料地球仪，黄白相间、交相辉映，中部白玉兰花选用仿象牙有机材料，采用传统牙雕镂空和细花技术雕琢而成，花形舒展奔放，色泽洁白无瑕，巧妙地与地球仪连成一体。下部四方深色木质基座上镶嵌着银色金属片作装饰，更突出了白玉兰的主题和时代风貌。多种材质结合的《白玉兰奖杯》，一改金光耀眼的视觉效果，而显得高雅脱俗。自这届电视节后，《白玉兰奖杯》已被组委会认定为永久的形象（图 1-34-1、图 1-34-2）。

在这期间，2000 年张心一荣获全国劳动模范光荣称号，2002 年当选为中国共产党上海市第八次代表大会代表，2003 年晋升为高级工艺美术师，并受聘为上海市传统工艺美术评审委员会委员。

2004 年，张心一被任命为上海老凤祥有限公司总工艺师。2005 年由他领衔的上海大师原创工作室创立，得到了上海市经济工作委员会的高度重视和大力扶持。工作室集中了公司内中国工艺美术大师、上海工艺美术大师、高级工艺美术师、设计师、高级技师以及各种专业设计人员 30 余人，另从专业院校招募了 20 余名大学生，组成了一支集金银细工、珠宝饰品、玉牙雕刻等工艺美术原创设计的专业团队。张心一通过原创设计室这个平台，辅导和培养了一批金银细工设

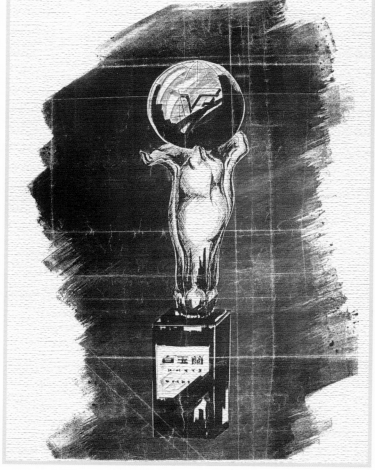

图1-34-1 上海电视节《白玉兰奖杯》设计图稿

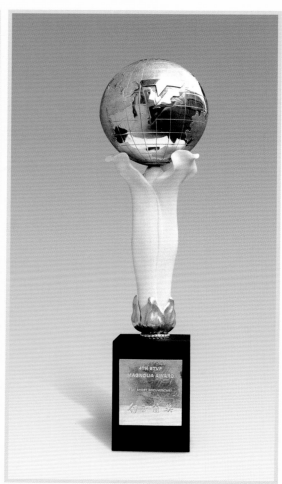

图1-34-2 上海电视节《白玉兰奖杯》

图1-35-1　《福禄寿大如意》设计图稿

图1-35-2　《福禄寿大如意》

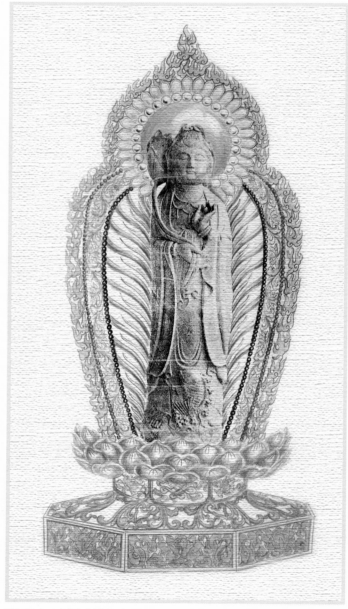

图1-36-1 《盛世观音》设计图稿 　　　　　　　　　　　　图1-36-2 《盛世观音》

计和制作人才。在人才培养的问题上，他不仅传教技艺，更注重对年轻人创新思想和理念的培养，提倡能干能想能突破的精神，并贯彻到教学和实际工作中去。自2005年至2007年，在3年时间里，原创工作室设计出样的金银细工首饰、摆件新作3000多件（套），申请创新专利488项，获得国内外各种专业设计奖50余项。张心一在此期间也先后原创了多件金银细工作品，其中主要代表作有镶嵌摆件《盛世观音》和《福禄寿大如意》（图1-35-1、图1-35-2、图1-36-1、图1-36-2）。

《盛世观音》由张心一设计，吴倍青、丁毅、王伟成、沈国兴等制作。整件作品高88厘米，选用珍贵的象牙、富贵的黄金、名贵的翡翠、红宝石和紫檀红木多种材质结合，运用传统金银细工技艺精心制成。独特大胆的构思、清新雅致的造型、华硕璀璨的光彩，显示了鲜明的海派艺术特色。以采用传统牙雕简约意象的表现手法，所塑造的象牙观音手持荷花、神态安详、亭亭玉立，被环抱在金色佛龛中央。运用镂空和失蜡浇铸打造的千足金佛龛，做工极为精致。佛龛以宝莲花、香莲花图案构成，纹饰秀美，排列有序，自然流畅，玲珑剔透，并用密镶和齿镶法，镶嵌着34颗红宝石、56颗珍珠，与象牙观音简洁、浑圆造型结构形成鲜明的对比。佛龛上方用抽槽式镶嵌着208颗紫翡翠佛光镜，下方雕琢绽放荷花，映托出象牙观音慈怀含蓄、华润婉约的韵味，给人顿生敬意之感。配之镶嵌香草纹饰的紫檀红木底座，使作品更有艺术魅力。

由于工作需要，2007年张心一兼任上海市工艺美术有限公司总工艺师，2009年又兼任上海市工艺美术研究所所长、上海市工艺美术博物馆馆长、上海市工艺美术学会会长。同年上海金银细工技艺被评为上海工艺美术传统技艺，并被列为国家级非物质文化遗产名录，张心一为主要传承人之一。随着事业上取得的成就，他担任了中国工艺美术大师评委、上海市工艺美术系列高级职称任职资格审定委员会委员、首饰设计竞赛评委等社会职务。这些工作虽然占用了大师许多宝贵时间，但使他从金银细工走进整个工艺美术，逐渐清晰地看到了传统工艺美术在当代面临的问题、困难和需要改进的地方。同时更加宏观的视野，也促使他从时代审美需要、人才培养、社会文化、普及教育等多角度考虑工艺美术、非物质文化遗产的传承与创新、保护和发展的问题，要求自己更好地服务于社会。他深感历史赋予的使命和责任重大，他思索着、思考着、规划着、运筹着，对工艺美术的美好明天，充满着希望和信心。心高志远的张心一站在时代需要的新起点上，迈开坚定的步伐，又踏上了新的征程（图1-37~图1-41）。

图1-37　与著名导演谢晋合影

图1-38　与著名表演艺术家袁雪芬合影

图1-39 与外国专家合影

图1-40 与外国专家共同评审

图1-41 与马艳丽、张颖、黄磊评审作品

技艺与作品

第一节　不懈追求　艺无止境

一位历史学家曾经说过：中国的金银文化是玉文化、青铜文化之后的又一文明成果的代表。作为我国优秀的传统工艺，金银细工是中国金银文化中最灿烂的一页。它所集中体现的民族性和原创性，不仅展示了形制优美、精细入微、装饰瑰丽、争妍斗奇的浓郁民族风格和艺术特色，而且展现了先辈艺人的聪明智慧、高超技能和人文思想，是人类文明史上极其珍贵的非物质文化遗产。正是这种民族性和原创性使张心一为之心动。正如他在一次接受媒体记者采访时所说的：作为工艺美术行业中的一员，需要有社会责任感和使命意识，需要自觉地从民间思维中觅求灵思妙想。需要一种能够洞见自我、洞见天地，一种能够带来某种有着原创精神的东西，这是我不懈的追求。

这种不懈追求更激发了张心一注重对金银细工工艺技法的传承和探索，对工具的制作和改进，对材料的利用和组合，在艺无止境的道路上走得更远。

1. 注重对工艺技法的传承和探索

以基本手工制作为主的金银细工，其使用手工的程度约占70%左右，制作单件摆件手工程度更高。金银细工制作工艺技法有捶揲、抬压、錾刻、扳金、镶嵌、垒丝、焊接、打磨、鎏金、镀金等，其中抬压、錾刻、镶嵌为主要技法，是从事金银细工的基本功和必修课。张心一也不例外，他自觉地把基本功训练作为工艺技法传承的重要途径（图2-1~图2-9）。

抬压又称为"阳花抬压"，是一种表现浮雕效果的造型艺术。张心一的抬压技法十分出色，从塑型上胶到退火起胶，从图形击压到深度修饰，从整形开色到脱胶清洗，抬压的每个步骤张心一都做得很到位。尤其是他利用黄金良好的延展性，运用各种锤子、錾子的敲打和雕琢，凭着自己的灵感和心手合一的传神精度，所抬压出的造像不仅轮廓清晰、结构准确、形态逼真，而且层次丰富，具有强烈的立体感。錾刻对张心一来说犹如用笔书画，通过各种不同錾子錾刻出圆润饱满的圆点。丰富多变的线条、几何构造的块面，表达出对林林总总事物美感的认识。他对錾刻工具的选择十分认真，讲究用力精准和角度的把握，讲究用刀行进中切削和切换的度的把握，以突出錾刻的折光感、层次感和纵深感；他重视精工巧作的錾刻表现手法，讲究力法均匀平稳，走向合理，讲究刀

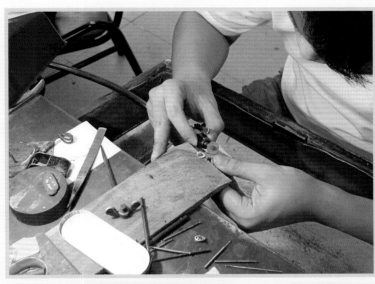

图2-1 打磨

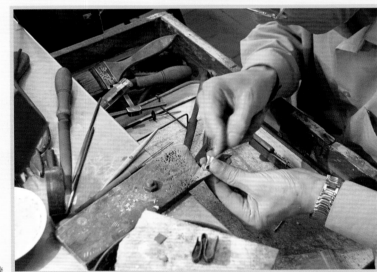

图2-2 锉

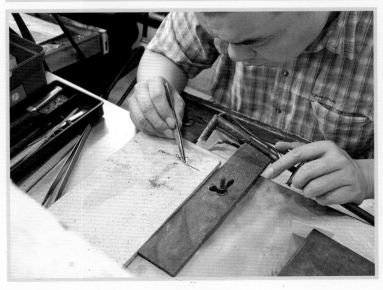

图2-3 焊接

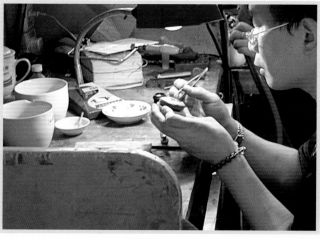

图2-4 摆坯

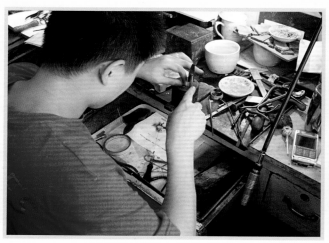

图2-5 锯

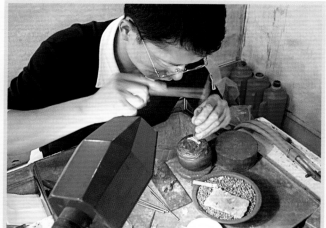

图2-6 捶

图2-7 錾

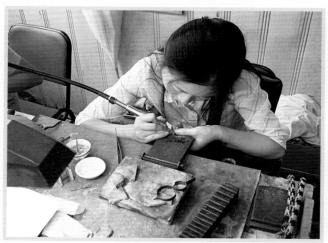

图2-8 钻

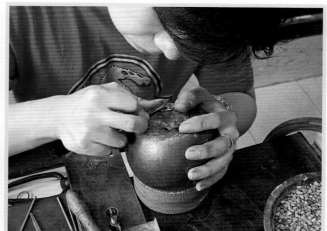

图2-9 镶石

法与形象上点、线、面的结合和使用，以突出表现对象结构的真实感、自然感和生动感。镶嵌更是张心一的强项，他不仅熟练掌握了起齿镶、焊齿镶、槽镶、包边镶、飞边镶、无边镶、光圈镶、抽槽镶、隐性镶、盘钻镶、硬镶、群镶等各种镶嵌技法，而且善于根据作品特点和宝石的不同形状，以采用中心定位、交叉组合、空间排列、分合构成等宝石布局形式和多种镶嵌技法的运用，将镶嵌宝石部位与作品造型浑然一体，充分显现了张心一灵思妙想的整体构思和雄浑天成的艺术境界。

张心一对于金银细工的工艺技法更注重在传承中探索，把着眼点瞄准在现代金银细工发展趋势的高度，正如他在《金属工艺由来与发展》一文中所言：现代金属工艺美术（即金银细工）从制作的工艺技法来讲，可以分为两个方向来发展，这是与社会发展有着直接联系的。一个是传统的手工艺，传统工艺就是指扳、锉、焊、雕、锯、刻、镂、抬压、垒丝、镶嵌等，另一个是结合现代化的新型技术和工艺，就是指在继承传统工艺基础上，运用车、铣、浇铸、喷砂等机械加工手段。从工艺技术上讲，后者更适应现代金银细工的艺术发展。但金银细工是一门独特的艺术，还是不能脱离手工制作，因此在运用现代化的新型工艺技术的同时，更应进一步地去研究和探索金银细工传统工艺技法，并将这些技法推向一个新的高度；同时，他又认为：现代技术、机器制造对手工技艺来说的确有很大影响，不过合理运用，可以将两者的长处结合起来，从而避免把它们当做对立关系看待。比如电铸和浇铸成型技术，无不都是从传统抬压工艺拓展出来的。尽管电铸、浇铸技术先进，具有出品多元、装饰性强的特点，但在美学质量上还是无法与手工制作相媲美，手工的敲打在物品的表面达到的效果，带着生命的律动，带着呼吸的痕迹，这种手工的美感是机器无法替代的。我们可以采用机械化电铸、浇铸成型技术提高生产效率，对于一些要求较高的首饰，摆件作品的表面处理时则采用手工制作，保留金银细工工艺技法的韵味和审美特点。张心一将自己的认识付诸行动，在实践中探索，在探索中思考，在思考中总结。在不断丰富和创造新的技法的同时，使传统的金银细工得到更好的传承和发展（图2-10~图2-43）。

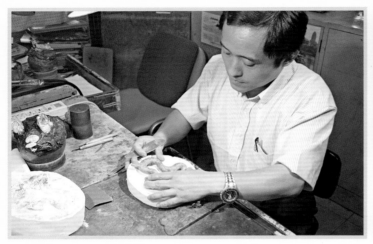

图2-10　翻模

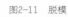

图2-11　脱模

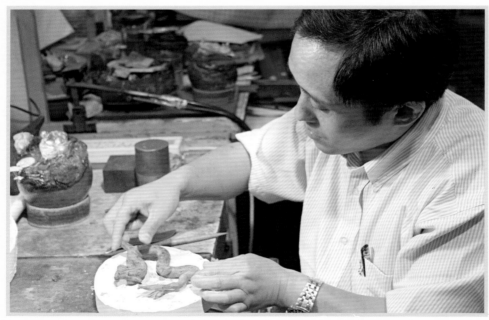

图2-14　复位确定

图2-15　翻阳模

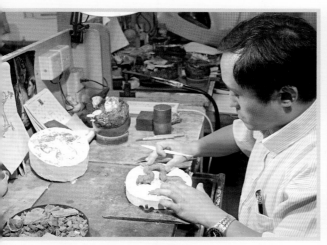

图2-12 修模

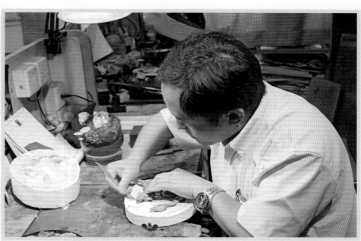

图2-13 起定位点

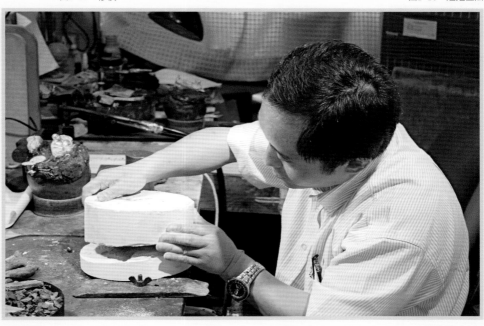

图2-16 脱阴阳模

图2-17　焙烧

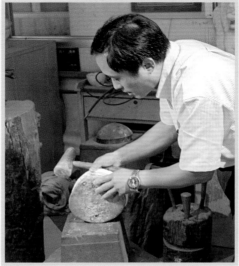

图2-18　翻合金模

图2-19　合金阴阳模

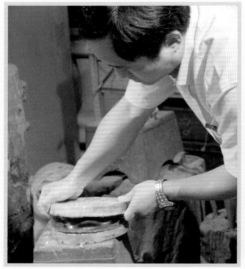

图2-23　阴阳模合拢

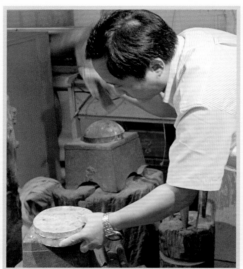

图2-24　定位

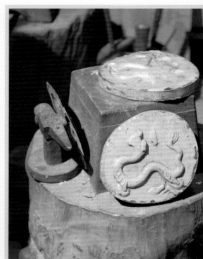

图2-25　完工后的模具

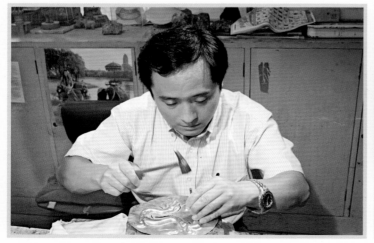

图2-28　整理

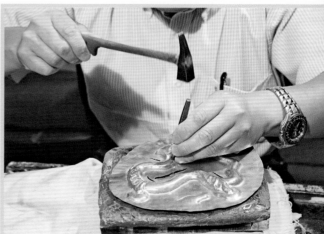

图2-29　去边料

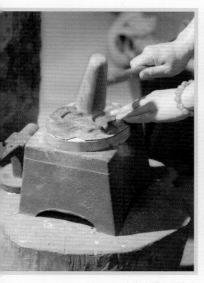

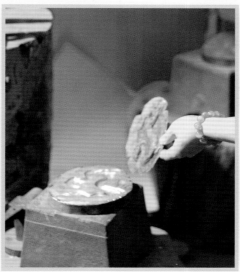

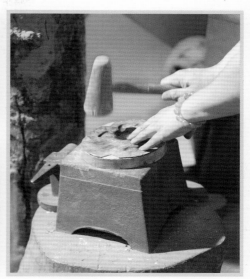

图2-20　在合金模上制壳皮　　　　　　图2-21　壳皮初步成型　　　　　　图2-22　敲击

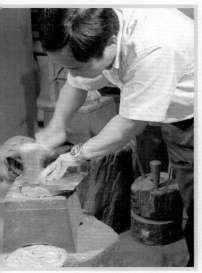

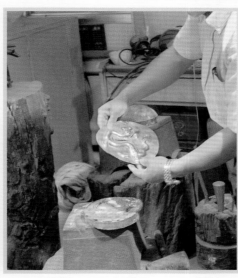

图2-26　开始制产品　　　　　　图2-27　敲模成型

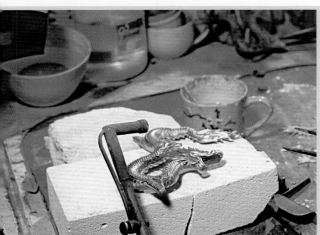

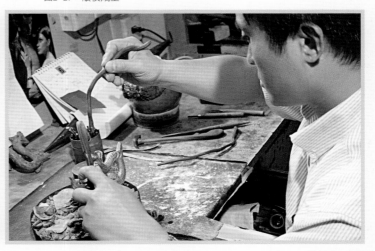

图2-30　焊接　　　　　　　　　　图2-31　上胶

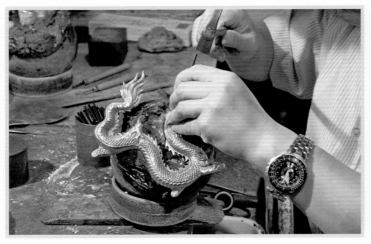

图2-32 整形

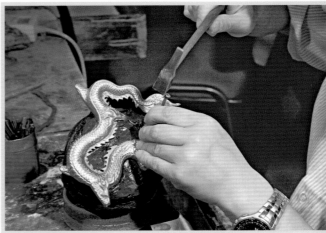

图2-33 局部錾刻

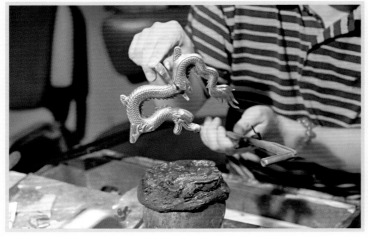

图2-36 加温

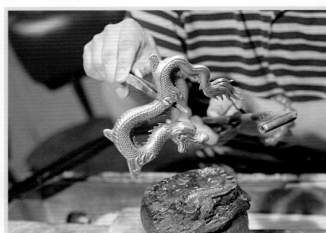

图2-37 脱胶

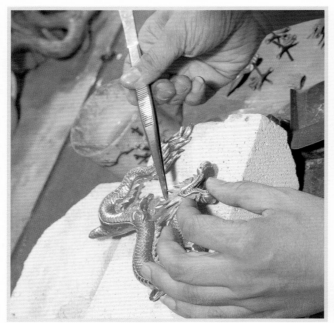

图2-40 拼装

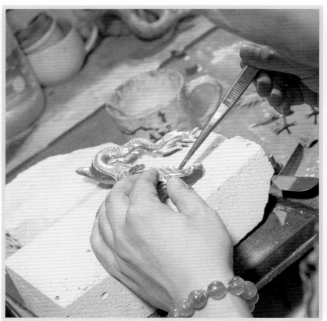

图2-41 固定

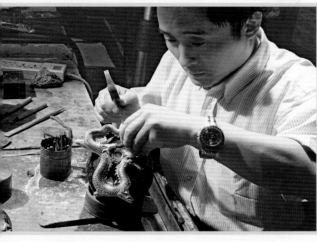

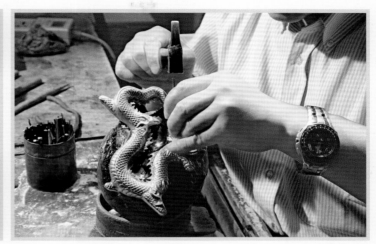

中国工艺美术大师张心一

047

图2-34　细部修饰 图2-35　拼装点定位

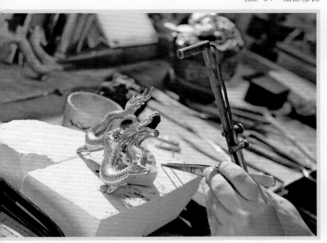

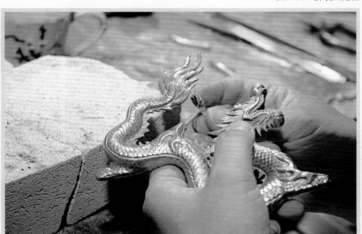

图2-38　清理 图2-39　部件定位

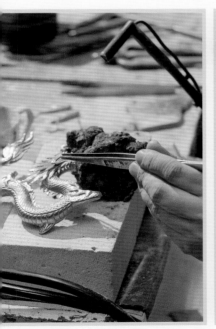

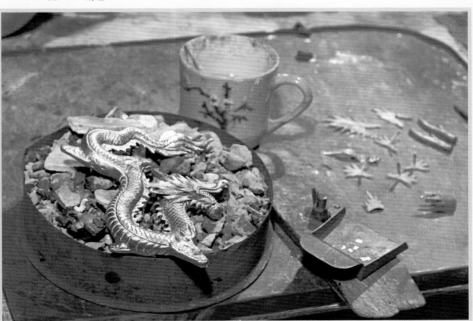

图2-42　焊接 图2-43　拼装配件

图2-44 大锤子、铁凳

图2-45 小锤子、錾子

图2-46 胶板

2. 注重对工具制作的改进

俗话说"三分手艺要有七分工具","工欲善其事,必先利其器"。讲的就是这个道理,可见正确适当地使用工具是作品成功的关键所在。作为金银细工传人的张心一深知工具的重要性(图2-44~图2-51)。

走近张心一的工作台,首先跃入眼帘的是一字排开的锤子,有倒菱锤、平拱锤、马掌锤、双面锤、錾口锤、小钢锤、胶木锤、圆形木槌等。这些锤子都是张心一自己制作的,锤子结构看似简单,但要做到位并非易事。从量体取裁、锻打成型、钻孔锉削(或磨削)、淬火处理、安装木柄,每一步骤张心一都很专注,同时他还从力学原理出发,十分讲究锤面与锤体的最佳合理角度,讲究在冲击下锤子的形状变化,因而他制作的锤子不仅外形长短适宜,而且得心应手很着力。

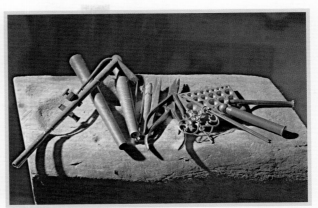

图2-47 剪刀、锉刀

图2-48 焊枪、钳子、圆芯棒、窝凳、錾

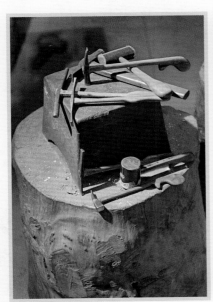

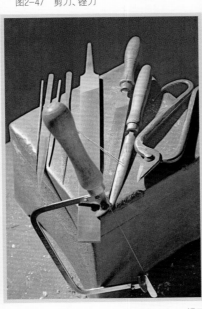

图2-49 各类锤子

图2-50 锉刀、锯子

图2-51 羊角、铁锥、桩

　　錾子是抬压、錾刻、镶嵌的主要工具，也是张心一自行制作手工工具最多的，林林总总有300余把。虽然它们紧挨着静静站立在小铁罐内，却藏不住它们与主人协同作战的激情火花。他所制作的錾子多选用弹簧钢和优质低碳钢材质，可分为常用錾子和特型錾子两大类。常用錾子有杀錾、批抡錾、三角錾、踏錾、豆錾、斜錾等，特型錾子有双线錾、沙田錾、棕丝錾、簇毛錾、鳞纹錾、圆点錾、阳点錾、印记錾等，每种錾子有几把或十几把大小尺寸不同规格。张心一对制作每把錾子都十分认真，从錾坯退火、锉削（或磨削）成型、回火（或淬火）处理，一丝不苟，以满足錾子使用的要求。尤其他对常用錾子中使用频率最高的杀錾、批抡錾、三角錾更是顶真，不仅根据图案纹样的形状结构现场精心制作，而且讲究錾子刀口位置、錾打手持位置和錾头位置的整体感。所制作的一字形

杀錾厚薄适宜、轻盈灵巧，以精确表现对象结构外轮廓；所制作的批抢錾，适度的单面倾角刀刃，不论錾刻线条还是块面，既有折光感、纵深感，又有层次感、浮雕感；所制作"V"形凹槽的三角錾，上手舒适，转折灵活，刻出的线条匀称流畅，富有节奏感和韵律感。张心一对于制作特形錾子中的鳞纹錾颇有好感，在他的艺术生涯里所雕琢的"龙"不计其数，因而各种不同规格的鳞纹錾有几十把，最大的直径口如大拇指，最小的仅一根牙签粗细。在制作过程中，他十分注重刀口圆弧和钝角的精度调节，注重刀形的自然展开和收放自如，所錾刻的龙斑纹光亮细腻、排列有序、走向合理，富有艺术感。

工具中的量具是金银细工操作过程中必不可少的。常用量具有钢板尺、角尺、千分尺、游标卡尺、圆规、量角器等，由于金银细工是一个特殊工艺，需要自制量具如矩叉、划针、洋冲等。张心一对自制量具十分严格，所选用材质都为强度较高并有一定韧度的高碳类优质碳素结构钢。他制作的矩叉（又称"化规"）从图样定型、矩片加工、钻孔铆合、修磨矩叉的整个过程，道道从严把关，保证了矩叉的精度。无论是划直线、弧线、圆周或按比例分等，矩叉可需调校，开分自如，准确无误。他自制的划针坚挺，将划针尖端磨成锐角状并焊上硬质合金，提高了耐磨度，划出的线段清晰准确。同样他自制的洋冲将其尖端磨成圆锥体，经淬火硬化，冲击中心定位，标志眼作为量化检验的标准。

同属于工具的模具，随着现代金属工艺技术的发展，模具也发生了根本变化，由早期锡模、锌模演变为钢模、合金模。张心一对于模具改进十分重视，善于将西方精细的开模技术应用到实际操作中，并融入东方雕刻艺术，形成了自己独特的模具风格。他认为："过去的摆件造型多为手工焊接、锡锌模等方法，而现在直接用泥塑、石膏模、金属模，在造型准确性上比手工要更好一些。采用现代金属模加工，然后用传统金银细工方法做表面处理，可以把两者的长处更好地结合起来。"使用改进模具最终形成的作品，既有西方艺术神采，又有东方艺术神韵。

3. 注重对材料的利用和组合

金银细工是以黄金、铂金、白银等贵重金属及各种天然名贵宝石为原材料的。对这些采之不易、稀缺而珍贵的材料，张心一是十分珍惜的。

为使贵重金属材料得到更好的利用，打造出精美的工艺品，张心一不仅熟悉它们的延展、密度、成色、计量等理化性能，而且根据不同金属材质的配列组

成和构造，注重对它们肌理形式的表现，以使金属本身的各种光泽效果淋漓尽致地发挥出来。他曾在1990年撰写的《金属工艺肌理美》一文中表述道："以往金属工艺品的质感和表面效果比较单一，只能表现出一种单纯的光亮效果，由此，人们就希望将肌理表现形式运用到金属工艺的领域中去。要使金属表面达到不同质感的效果，在设计作品时就要全面考虑如何处理肌理。不同肌理形式可以产生出不同的艺术效果，如沙地、纤维、闪光、树皮、毛纺、皮革等，这些效果的产生与讲究工具运用是分不开的。例如，沙地效果一般通过凿子雕琢而成；闪光、纤维效果可以用铣床、刨床等机械进行加工；树皮、毛纺、皮革效果则分别用锤子敲击而成，或采用电腐蚀和化学处理方法……得当地运用肌理形式能使作品更臻完美。"在贵金属中，张心一对黄金更是情有独钟，在一次接受媒体记者采访时，他说："黄金本身无所谓美和不美，它体现的仅仅是物化的价值。但我们可以通过发现和创造，给它打造出美，让美附丽于黄金，再反过来让黄金美化我们的生活，发挥它作为工艺品的价值和美学意义。"他又说："我们可以让金灿灿的黄金变成一件件精美的工艺品，这就是我们爱黄金的全部理由，也是我们的唯一理由。"

他钟情贵重金属，也酷爱名贵宝石。在张心一眼中，这些天然宝石有着丰富的文化内涵，它们是充满生命活力的载体，尤其通过运用点、线、面的艺术处理手法重新组合的宝石。"因而它能反映出客观形式美的规律，同时也能充分反映出现代生活的审美理想。"这是张心一在1989年撰写的《首饰设计与构成艺术》一文中的精辟论述。同时他还认为："特别是由贵金属材料和宝石所组成起来的金银细工首饰品，采用构成形式就更显得变化无穷、变化莫测，金属材料与宝石的组合可以处理得更为巧妙合理，它不但能使大小千篇一律的宝石，且能使大小各异的宝石有机地组合成优美的款式。与此同时，还能充分利用宝石与金属材料间不同光泽所起的作用，使整件作品更臻完善。"

张心一对材料的利用和组合十分广泛，皮革、象牙、玻璃、紫檀、玉石、矿石、合金等，都成了他不懈追求的目标。他认为过去的首饰摆件大多是在金银贵金属上镶嵌宝石而成，因此除了其宝石与金属本身特有的光泽之外，就只能在造型上加以更新变化；然而随着服装业的设计以及其他各种装潢设计的蓬勃发展，起装饰之用的首饰和摆件，仅仅在造型上的变化是远远不能满足发展需要的，这就需要我们在选用其他材料上发生变化，不受材料的限制去创作新的作品。在张心一设计制作的作品中，不时冒出新的材料，以其巧妙的组合，出奇制胜。

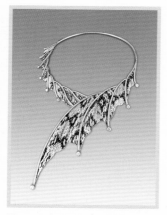

图2-52 《18K金蛇革镶钻女士项圈》

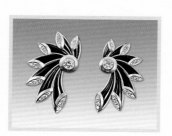

图2-53 《旋》

第二节　独具匠心　重在设计

金银细工的设计不同于一般的商品设计，既有实用性，又有观赏性，它是一个收集、整理、分析、创新的过程。尤其在金银细工的首饰、摆件艺术类作品创作中，设计起着至关重要的作用。张心一认为：（1）设计是作品创作的先导，来自对周围事物的敏感度和洞察力；（2）设计的关键在于创意，以其特殊的艺术语言展现创作作品的形象；（3）一件创作成功的作品是设计与技艺完美结合的产物。

1. 设计是作品创作的先导，来自对周围事物的敏感度和洞察力

作为创作作品先导的金银细工设计，不是空穴来风，也不是凭空臆造，而是与设计者对社会生活的理解和感受、文化素养和情感丰富程度息息相关，更是设计者对周围事物敏感度和洞察力的综合体现。张心一在长期的创作设计实践中，养成了对周围事物细心观察的习惯，他曾说过："我对新事物特别敏感，我喜欢逛街，爱看商店里的商品，我关注流行和时尚，这些都是为了自己的设计与跃动的时代脉搏合拍。"

在1987年香港举行的东南亚钻饰设计比赛上，张心一设计的《18K金蛇革镶钻女士项圈》获得最佳设计奖。这件获奖作品就是从一只女式挎包得到的设计启示（图2-52）。一天，张心一走在行人熙来攘往的街上，走在他前面年轻姑娘肩背的一只精致挎包使他眼前一亮，尤其挎包上斑斓的蛇皮花纹使他兴奋不已，萌发了他的创作设计灵感。于是走上前去，当姑娘了解了张心一的用意后，欣然将蛇皮花纹挎包让张心一看个够。当"项圈"设计稿初步完成后，为觅取理想的蛇革材料，他不辞辛劳地奔波于皮革研究所、皮衣厂、皮鞋厂、民族乐器厂，随后将世界上最柔软的蛇革和最坚硬的金刚钻用黄金做缘，恰当利用它们之间不同的材质特性，进行艺术上的叠合和对比，刚柔相济、依偎做伴，既突出了作品的高贵风范，又表现出时代气息。其整体造型设计似一片航船上的风帆，又似一片茎脉分明的秋叶。光彩耀目的圆形项圈延伸出14条金色弧线为枝干，衬以天然质朴的蛇革，在枝干顶端缀上晶莹透亮的金刚钻，使不同质地的材料分布在各自恰当位置上。黑与白、粗犷与光滑、花纹斑斓与纯净透明，呈现出原始美和自然美，更突出了作品的设计艺术效果。

1989 年，张心一设计制作的黑石镶钻耳插《旋》，再度在香港获得东南亚钻

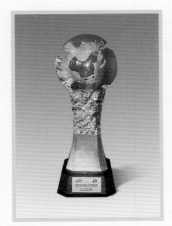

图2-54 《中超火神杯》

饰设计比赛最佳设计奖（图2-53）。这件作品与《18K金蛇革镶钻女士项圈》有着异曲同工之妙。在一次库房进货时，一批黑石进入张心一的眼帘，引起了他的极大兴趣。他一面抚摸打量着这批黑石、一面思索着，手中的黑石仿佛在不断跳跃旋转，他觉得自己已找到了作品设计的切入点，并很快完成了胸针《旋》的设计稿。作品设计运用了截然不同的材料组合而成，厚重的黑石显得有力度，用黄金边密镶的金刚钻闪光透亮，与黑石互衬互映、浑然一体，给人以强烈的视觉冲击。作品《旋》在款式设计上颇具特色，作者用现代设计的构成形式，讲究点、线、面的结合，流畅的金色弧线在中心圆点穿越，构成了柔美的旋律，弧线顶端截面以密钻镶嵌，与中心圆点遥相呼应，充满活力，更增添了作品的生机感和韵律感。

2. 设计的关键在于创意，以其特殊的艺术语言展现创作作品形象

在金银细工创作设计中，设计者把自己看到的客观物象，精微地再现到作品上去并不难，难的是把客观物象经过自己的理解和创意，概括出独特的设计艺术语言，并将其融入到作品中，展现在人们的面前，受到人们的喜爱。在张心一众多金银细工创作作品中，他十分重视设计的创意，这是因为他懂得创意来自生活和艺术的积累，来自宽阔的视野，来自多元文化交融贯通的实践，新颖的创意无疑可以提升作品设计的人文气息和艺术美感张力。

从属于摆件的金银细工奖杯，是张心一设计艺术很有成就的领域。从他在1993年《上海工艺美术》第三期发表的《话说奖杯》一文中，可看到他对奖杯艺术历史演绎、风格特点以及造型和工艺变化的深入研究。谈到现代奖杯设计创意，他是这样表述的："社会各方面的发展对奖杯艺术也产生了影响，用途愈来愈广。奖杯的造型也随之多样化。奖杯器面上图案越发少见，取而代之的是立体构成、几何形体、空间造型、装饰性、纪念性占据了主要位置，突出了时代风貌和特征。"他为亚洲排联、亚洲篮联、国家体委、中国足协、国家质量评审委员会、上海电影节等中外机构设计制作的奖杯都获得了高度评价（图2-54）。

张心一的奖杯设计别具一格，很有创意，完全突破了以酒具、花瓶为造型的传统模式。抽象构图、别致造型、简练做工的《动画杯》，是张心一在1986年为国际动画电影展设计制作的纪念奖杯。作者借鉴西方抽象艺术和立体构成、空间造型的意识，将动画主题转化为特殊的形象语言，运用我国传统金银细工、扳金技艺制作而成的《动画杯》，充满着天真、美好的梦想。作品巧妙地借用电影胶片形状的银色几何形体，通过空间面积调度、节奏起落、韵律换转，生动展现了美妙动

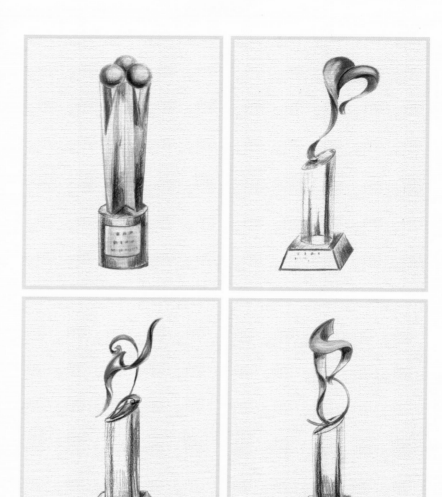

图2-55-1　上海第二届国际铁人三项邀请赛奖杯设计、制作图稿

画世界的"动"感。它犹如一盏明亮的灯球，给童心带来了温暖和希望；它犹如一片枫叶，给成长的童年指点美好前程。奖杯底座为黑色大理石，银黑相间，给奖杯的童话世界画上了圆满句号。

　　他为上海第二届国际铁人三项邀请赛设计的竞赛奖杯更是出彩，整体造型设计以抽象艺术语言为主，通过几何状的块面调动，纵横的线和静态的点恰到好处地结合，内涵仍保留着中国传统自然、质朴、含蓄的元素。总冠军杯以顶部三个光滑球体和三条相连接的几何柱体构成，简练而有力度，锃亮镀面，黄白相间（图2-55-1、图2-55-2），喻意成功和辉煌。三件单项冠军奖杯以抽象构图和流畅的点、线、面组成的空间造型，形象地表现了自行车、游泳和赛跑的比赛内容，再以晶莹透明的有机玻璃基座相衬托，更显清新婉丽，别有意趣。别具匠心的创意，显

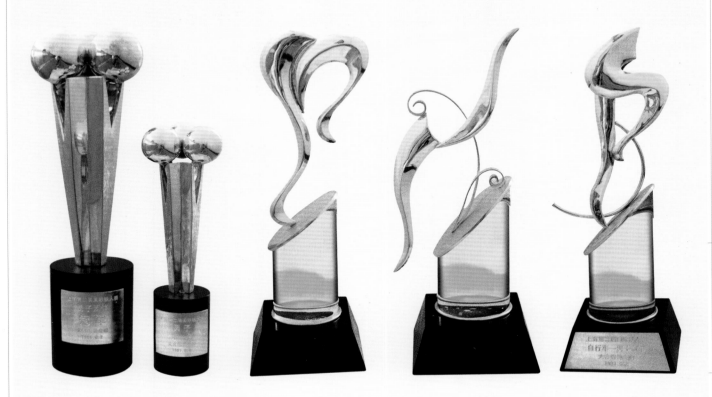

图2-55-2　上海第二届国际铁人三项邀请赛奖杯设计、制作

示了张心一的设计艺术才华。

3. 一件创作成功的作品是设计与技艺的完美结合

设计与技艺是不能截然分开的，不可缺一。离开了技艺的设计，必然是空中楼阁、纸上谈兵，毫无实际意义；离开了设计的技艺，势必杂乱无章、一盘散沙，毫无价值可言。作为非物质文化遗产的金银细工，它和文学创作一样，要完成一件理想的作品，设计者和制作者必须要费尽心机、倾心投入。从画稿设计到实样制作，不仅是工艺技术过程，也是作品创作设计与技艺完美结合的过程。从张心一的创作作品中，其设计与技艺结合之完美的诀窍有二：

一是，设计紧贴技艺，技艺辅助设计，使金银细工作品的创作得以艺术的升华。

创作于1998年的纯金摆件《盘龙花瓶》就是其中一例。作品高30厘米，重900余克，由张心一设计，吴倍青制作。宝瓶通体祥云缥缈、盘龙吐珠、凤翔翩翩，充分显示了精巧、细腻、典雅的海派艺术特色。从张心一设计的《盘龙花瓶》画稿中，不难看出作者在围绕主题的构思时已对技艺作了精心铺垫，不仅采用了扳金、抬压、錾刻、焊接等多种金银细工技艺的组合，而且涵盖了圆雕、浮雕、镂空雕、浅刻等多种形式，为作品制作创造了施展技艺的表现空间，同时也增添了作品设计的艺术性和观赏性。设计的最终体现依赖于技艺。在《盘龙花瓶》的施艺过程中，制作者依照画稿的设计构思和表现形式进行了反复推敲，推敲过程也是制作者与设计者心灵感应的过程。他们用扳金技艺捶打的金瓶外形流畅得体，用抬压塑造的圆雕盘龙登攀跃顶，须、角、发、尾形态飒爽劲挺、精细入微；浮雕凤凰体态轻盈，羽、毛、翅、翼飘洒自如，丝丝入扣，龙攀凤附，遥相呼应；用錾刻技艺刻画的海石，海浪层次分明，线条清晰，镂空的祥云纹饰精细秀美，排序错落有致；用娴熟的焊接技艺，将瓶体上下数百个焊点融为一体，平滑光洁，天衣无缝，给金瓶以整体的细巧感和空间感。设计与技艺的完美结合突出了作品的主题形象和艺术形象。《盘龙花瓶》纯金摆件在第七届上海首饰博览会上获得精品一等奖。

二是，因材设计，因料施艺，寻求金银细工作品创作设计与技艺的最佳结合点。

由张心一设计，沈国兴、朱劲松、吴倍青、丁毅等制作的金银镶玉摆件《祥龙献瑞》，高1.6米，重1吨，其中耗用黄金15公斤、白银5公斤（图2-56）。这样的大型摆件在上海金银细工史上并不多见。作品的设计者以选用整块巴玉为材质，依势造型，以夸张和对比的手法，勾画了金龙横世、翻江倒海的情景。在造型上构思大胆、清晰简练，富有动率感；在布局上结构严谨、充实合理、富有厚重感，整体设计给人以稳重、雄浑的视觉效果。作品的制作者按照作品的设计意图，运用抬压、錾刻、镶嵌等多种技艺的结合，精心塑造的立体祥龙口吐银色浪花戏球，神采奕奕、腾冲舒展，龙身镶嵌在巴玉雕琢而成的海浪中，忽隐忽现。祥龙的四周参差萦绕以白银打制的片片云彩，靓丽而变幻多姿，给作品营造出恢宏的气氛。作品的最佳结合点是"金玉相和"的处理艺术。作者以巴玉和黄金、白银的色彩光泽构成了作品黄白相间的主色调，以金银錾刻的精致细腻与玉石雕琢的粗犷雄浑构成了作品融为一体的表现力度，整件作品不仅完美保留了巴玉乳白温润的质感，而且透射出金银细工灵动的祥瑞之气。

图 2-56 《祥龙献瑞》

图2-57 大型纯金摆件《观世音菩萨》

第三节 潜心钻研 技艺创新

张心一是一个对事业永不满足的人，他潜心钻研金银细工传统技艺，学习和借鉴国外金属工艺的先进技术，结合实际，带领他的团队积极改进传统工艺，推进技艺创新，以创造更好、更多的金银细工作品，让人们共享艺术之美。

1. 分段制壳和倒扣抬压法

1995年，由张心一设计，沈国兴、朱劲松、吴倍青等制作的大型纯金摆件《观世音菩萨》作品高80厘米，重5.8公斤，制作如此规模的大件是上海纯金摆件生产的一次重大突破。在制作过程中，他们采用分段制壳和倒扣抬压法的技艺创新，生动再现了头顶珠冠、脚踏端云、神态安详、栩栩如生的观世音形象。为突出造像的整体造型，他们参考了云冈、龙门、麦积山、敦煌四大石窟佛像造型，在图稿设计、泥塑实样的基础上，化整为零地将造像的头、手、足、身分成几十厘米宽的黄金片，焊接成60厘米宽的大金片，其接缝处误差不超过5毫米。采用分段制壳不仅控制了用金量和整体造型的变形，而且增添了造像的艺术性和观赏性，使造像的头部五官柔和、稳重慈祥、脱俗神态得到了细腻刻画，造像的手、足、身部位更具质感。

根据作品设计要求，他十分强调对造像衣纹结构的质感表现，而传统的抬压工艺难以达到这一要求。张心一和制作人员经过反复研究，反其道而行之，采取了倒扣抬压法，使衣纹结构由里向外延伸，并经平整拼接处理，使造像衣纹质感自然、流畅飘逸，增添了作品艺术感染力。为此，张心一和他的团队拿出了看家本领，仅特制的锤子、錾子小工具，凸面的、凹面的、圆口的、平口的就有大大小小数十把（图2-57~图2-60）。

2. 钢模成型工艺

1977年初，"老凤祥"承接了中国佛教协会纯金灵山小佛像的试样任务，以配合1977年11月15日在灵山大佛落成开光大典。试样的灵山小佛样，高12.88厘米，纯金重量为150克，其整体造型和面容形态必须与大佛一致。当这一任务落实由张心一和他的团队负责后，他们立即全身心地投入到紧张的试制工作中。由于小佛样采用纯金材料，用金量受到限额控制，在加工制作过程中极易变形折断。为解决这一难题，他们运用了分段制壳，将小佛像的头、手、足部位依照大佛原样照片在石膏板上雕琢，再翻制模具浇铸成型。而小佛像身上的裙裾衣褶凹凸起伏，难

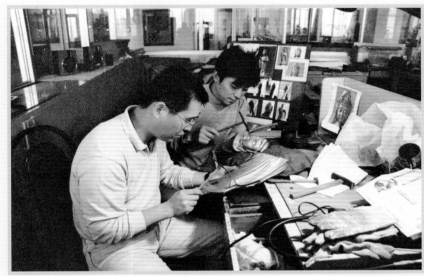

图2-58 制作大型纯金摆件《观世音菩萨》

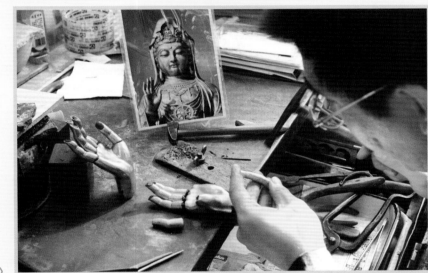

图2-59 制作大型纯金摆件《观世音菩萨》

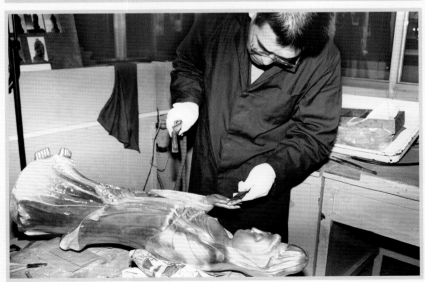

图2-60 制作大型纯金摆件《观世音菩萨》

图2-61　张心一在无锡灵山

图2-62　张心一在无锡灵山

以在整块模块上加上,他们就采取化整为零的方法,分割成数块模块,经抬压分割模块所制作裙裾衣褶达到了大佛原样的要求(图2-61、图2-62)。

在北京举行的竞标会上,通过初审复评几轮回合,上海"老凤祥"选送的纯金灵山小佛像一举中标,并得到了时任全国政协副主席、中国佛教协会主席赵朴初的连声称赞。会后,中国佛教协会提出了3500尊纯金灵山小佛像的需求量和完成的时间结点,这又给张心一和他的团队出了新的难题。如果按照传统的金银细工模具工艺,一副模具只能生产10多尊纯金小佛像,从他们当时的实际生产能力计算,3500尊纯金小佛像至少化4年时间才能完成。他们没有退却,而是知难而进,积极创新,大胆尝试改用钢模制作,仅钢模结构设计图纸就画了一麻袋,从实样打模到精修钢模,从拼装焊接到压制成型,做了上百次实验。为使小佛像更具金银细工特色,他们在压制成型的环节增加了手工精雕后处理,经过对小佛像各部位仔细的精雕细刻,使小佛像整体形象更加细腻逼真,面容慈祥圆满,佛手润厚生动,衣褶流畅飘逸。他们凭借顽强的毅力和科学态度,终于攻克了又一难题,最后,用了半年多的时间完成了这批纯金小佛像的生产任务。钢模新工艺获得的成功,不仅丰富了上海金银细工技艺,而且创造发明了既好又快的生产方式。

3. 蜡雕制版工艺

蜡雕制版工艺较早出现于欧美和日本等国家首饰制造业,自上世纪80年代起也为国内首饰生产厂家所采用。由于蜡雕的载物为首饰雕刻蜡,其材质性能可以满足快速成型的目的,因此在首饰的起版和打样时都运用到这一工艺。如何将蜡雕制版工艺与传统金银细工技艺相结合,运用在金银摆件的制作上,这在90年代初还没有先例。为破解这一难题,张心一和他的团队通过翻阅有关蜡雕资料,掌握了蜡雕工艺制作的技术信息和原始数据。他们首先在1英寸卡通十二生肖足金摆件上做试验,凭借着较好的立体造型能力,雕刻出的蜡造型卡通生肖十分生动可爱,但经电铸成型生产试制的实样却粗糙而不耐看。他们针对试制实样查找原因,找准了问题出在蜡雕制版的母版上,经仔细研究和反复推敲,他们将蜡版先铸成银版,再在银版上用金银细工的錾刻和胎压浮雕技艺,对卡通生肖的眼、耳、嘴、鼻器官以及皮毛纹饰的细部进行刻画,从而克服了蜡雕母版存在的不足,终于完成了十二卡通生肖足金摆件的试验任务。

之后,他们又在3英寸十二生肖足金摆件上做试验,取得了同样的效果。运用蜡雕制版工艺造型,再对浇铸的银版进行修整,最终做出母版后电铸成型。

这一流程经过生产实践，不断积累、完善和成熟。蜡雕制版工艺在金银摆件上的成功运用，不仅提高了实样开发效率，缩短了生产周期，而且也是对金银细工技艺的创新。以蜡雕制版工艺制作的金银摆件现已成为企业生产的长线产品，给企业带来了较好的经济效益。

第四节　带徒传艺　尽心尽责

张心一在一次接受新闻媒体采访时，结合自己学艺成长的过程，说了这样一段感人之言："我觉得一个人取得一些成绩，主要是机遇加上个人的努力。我是一次偶然机遇进入金银细工行业的。刚开始对这一行没有什么感觉，以后才逐渐从不自觉到自觉。这离不开个人的努力、吃苦耐劳，敏思好学对于提高技艺是很重要的。像俗语说得那样，机会总是垂青那些有准备的人，在机会未找你之前，你得有坐冷板凳的决心，得有耐得住寂寞的毅力。现在有些年轻人比较浮躁，不容易长年累月地潜心于一样专业，可是，要把一样传统技艺传承下去，必须得有吃苦耐劳、敏思好学的精神。在我们这里学习传统技艺的年轻人，我也是这样去劝勉他们的。"

张心一是这样说的，也是这样做的。自 1983 年起，他曾先后带教了沈国兴、朱劲松、吴倍青、丁毅、黄雯等 10 余名徒弟。在带徒传艺的 20 多年里，他尽心尽责，不留有余地，手把手将自己多年积累的技艺传授给年轻一代，他无私真诚、不墨守成规，鼓励年轻一代积极创新，走自己的路。他的尽心赢得了徒弟们的信任和信赖，他的尽责得到了徒弟们的尊重和尊敬。如今这些入室弟子都已成为企业关键岗位的中坚力量，他们不仅技艺全面，而且都有自己的拿手活，有的已成为上海市和全国的劳动模范、上海市和全国的技术能手、上海市工艺美术大师，并多次获得国内外大赛奖项。

"基础训练，从严要求，施教示范，由浅入深。"这是张心一的开门徒弟朱劲松对师傅传艺的评价。

朱劲松：我是 1983 年进大件组的，当时和我一起拜张心一为师的还有其他 3 个同学。虽然我们在职业学校就读时，对金银细工有过接触，但十分肤浅，缺乏扎实的基础。到了大件组后，师傅从一开始就重视对我们的基础训练，在

技艺上，从严要求，从最基础的抬压起步，由抬压的平面浮雕到半立体深雕、全立体圆雕；由抬压花卉虫草、飞禽走兽到山水人物、庙宇楼屋；由抬压几厘米的案头小摆件到1米多高的大型艺术摆件，由潜入深，师傅教一步，我们学一步。以后师傅又手把手示范，教会了我们扳金、錾刻、花丝、镶嵌、开模、焊接等技艺（图2-63、图2-64）。

三年学艺满师后，我曾离开过一段时间，不久回沪继续在原单位从事金银细工制作，而这时我的三个师兄弟都先后跳槽离开了大件组。师傅对我回大件组十分关心，并叮嘱我："不要受外界影响，专心致志学好技艺。"在师傅的教诲下，我坚持了下来，在事业上也取得了一点成绩。记得1990年，我接手了足金摆件《飞天》的制作任务，这是我第一次自己独立操作，当时心里感到没有底。师傅见了，亲切地对我说："相信自己。"虽然只有四个字，却给了我信心和勇气。作品《飞天》采用了全手工抬压技艺，在制作过程中，对仅有8厘米长的飞天女神整体造型、面部神情表现、服饰衣裙结构处理等关键部位，师傅都作了一一点拨。完工后的《飞天》，不仅展现了作品的生动感和抒情意境，而且突出了主体人物手持吹笛的细腻刻画，连手的指甲也雕琢得清晰可见。在1990年香港足金首饰设计比赛上，作品《飞天》获得了评委特设的工艺奖金牌。之后我又制作了15公斤重的纯金摆件《南海观音》《自在观音》等人物作品并获得好评。尤其是2008年，我参与了由师傅设计的大型镶嵌摆件《八仙神葫》的制作，担任作品中主体人物的錾刻，根据师傅的设计稿进行再创作，所刻制的"八仙"古朴深厚、神态各异、立体质感强烈，得到了师傅的认可。《八仙神葫》作品获2008年"天工艺苑"工艺美术金奖（图2-65）。

朱劲松不仅人物刻制有一技之长，而且对动物錾刻和首饰设计也很给力。他制作的大盘龙、卡通狗、银蛙、小毛驴等造型逼真、生动有趣，设计的足金女士三件套《爱的虚与实》获中国黄金"金像奖"优秀作品奖。2008年，朱劲松先后获得"上海市杰出技术能手"和"第九届全国技术能手"称号，2009年又获得上海市人民政府颁发的"上海市工艺美术大师"荣誉称号，现为企业一级技师。

"要学好艺，首先要学会做人。"这是张心一的大弟子沈国兴对师傅印象最深的一句话。

沈国兴：我进大件组是1987年。先跟随老艺人张志荣，后师从张心一。在3年学徒生涯里，亲眼目睹了张心一师傅的为人，他以自己的表率为我们树起了做人的

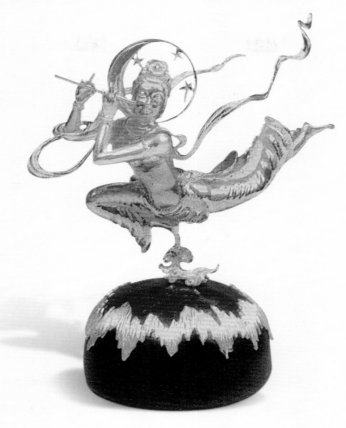

图2-63　《飞天》(优胜奖)

图2-64　《惊喜》朱劲松

图2-65　《八仙神葫》

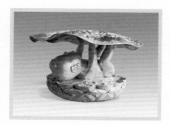

图2-66　修复珍宝《辽金孩儿枕》
沈国兴

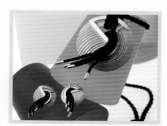

图2-67　《俏佳人》沈国兴

标杆。在工作面前，他兢兢业业、任劳任怨，凡遇到重活、难活，他抢在先、干在前，每天总是最早进车间，最晚离开车间。在事业面前，他敬业爱岗、刻苦钻研、锐意改革、积极创新。为使金银细工事业后继有人，他以高度的责任心，从思想上、生活上、技艺上关心培养我们年轻一代。在成绩面前，他首先想到的是集体荣誉，唯独没有他自己。他的一言一行教给了我们怎样做人，从他的人品和艺德中，我懂得了"要学好艺，首先要学会做人"的真正含义。

在师傅传教下，我的技艺也有了很大的长进，不仅熟练掌握了金银细工的基本技艺，而且练就了一手"整旧如旧"的绝活。我曾先后为上海博物馆修复了距今2000多年的国家二级古代文物珍宝《摩羯形金提梁壶》《辽金孩儿枕》《辽金花瓶》等17件金器具。这些金器具由于长年埋在地下，已严重变形，而修复要求整旧如旧，不能有形态、颜色的任意改动，不能有丝毫损坏。可是金器的金壁厚度不足20丝，增加了修复难度。在师傅的指导下，经过仔细研究，反复推敲，我从不同角度设计了多种可行方案，并根据金器的不同形体，特制了一套能伸缩回旋的錾子工具，结合运用传统抬压技艺和挑、拔、弹、扳等工艺手法，使17件金器具恢复了原貌，受到了上海博物馆专家的一致好评。

同时，我积极参与国内外首饰设计制作大赛，其中《韵律》胸针首饰获1996年中国足金首饰设计比赛最佳设计奖第一名；《俏佳人》女士首饰三件套获1997年北亚区黄金"金像奖"设计大赛优秀作品奖；《旋》《蝶》首饰作品在1998年"SHINE"闪亮金饰设计大赛中，分别获得出众闪亮奖和优秀表现奖。近几年来，我还开发出《年年有余》《全家福》《九龙玉御杯》等金银摆件新产品22件，获国家产品外观专利43项。我能取得这些成绩，与师傅对我的培养和指导是分不开的（图2-66、图2-67）。

沈国兴才艺出众、成绩卓著，先后获得2001~2003年度上海市劳动模范，2005年度上海市十大工人发明家，2006年度全国知识型职工和"五一"劳动奖章，2009年又获得上海市人民政府颁发的"上海市工艺美术大师"荣誉称号。现为企业首席技师和一级设计师。

"学习技艺要多动脑，不能死做。"这是张心一的徒弟丁毅聆听师傅传艺时常说的一句话。

丁毅：我原是上海市金属二厂的学徒工，跟随老艺人郦元昌学习镶嵌首饰。1996年，企业重组后，被分配安排到老凤祥有限公司素金厂，拜张心一为师。记得刚

开始接触金银摆件时，张心一师傅不仅手把手传授金银摆件制作的基本技艺，而且反复对我说："学习技艺要多动脑，不能死做。"虽然是句再普通不过的话，却使我在艺术生涯中得到了真实的感悟。有这样两件事使我难以忘怀。

2008年，我制作的大型足金摆件《蓝色乐章》，试采用从国外引进的蜡雕制版技术，当时师傅对我这一尝试给予了积极支持。在制作过程中，并非想象中那么容易。为更好体现设计意图，使作品中形态各异与选用各种宝石做成的鱼身和足金做成的鱼头、鱼鳍、鱼尾融为一体，单纯依赖蜡雕难以满足设计的要求，尤其是两种不同材质的拼接受到限制，因而不能死做，要另辟蹊径。于是在师傅的指导和帮助下，经过研究和探索，采用蜡雕制版技术和传统镶嵌技艺相结合。先在宝石鱼身部位打孔并安装榫肩，随后经蜡雕做成足金的鱼头、鱼鳍、鱼尾，以镶口形式与鱼身部位榫肩紧密镶嵌，使整件作品的鱼群更加鲜活逼真、斑斓缤纷，给人以强烈的节奏般旋律和梦幻般韵律。《蓝色乐章》作品获得第九届"天工艺苑百花奖"中国工艺美术精品银奖（图2-68、图2-69）。

图2-68 《撒尼金锁》丁毅

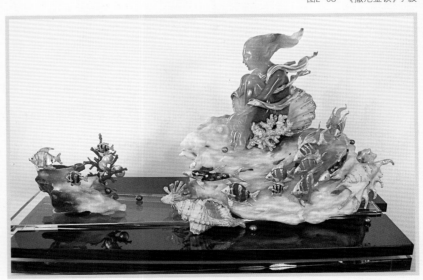

图2-69 《蓝色乐章》丁毅

图2-70 张心一、吴倍青师徒

图2-71-1 张心一的设计图稿

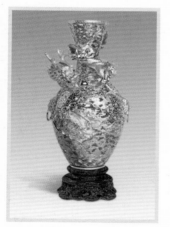

图2-71-2 《龙凤呈祥》花瓶 吴倍青

2009年，我接手制作了首饰摆件《石库门风情》。作品虽小，却有一定的技术难度，尤其是开模工序，不仅要求纹饰雕刻精细，而且结构轻巧灵敏，两扇石库门能左右开启，并能折射出佩戴者或近观者的影像。如按传统的开模工艺，采用暴露在外的铆钉和插销连接件，会影响挂件外观造型的整体感和美感，显然要加以改进，不能死做。在师傅的启发和建议下，我借鉴现代金属磁铁工艺和铰链技术，使开模连接件得以顺利解决，所制作的石库门首饰挂件，精致灵巧而富有浓郁的海派风情，深受沪上少男少女的青睐，成为了当年夏日的一道亮丽风景线。看到这一切，心里甜滋滋的，颇有成就感。《石库门风情》首饰挂件获得第十届"天工艺苑百花奖"中国工艺美术精品金奖和2009年"轻工杯"生活用品时尚创意二等奖。

现为企业一级技师和设计师的丁毅，如今带教了12名徒弟。他正以师傅为楷模，认真传授技艺，为金银细工事业精心培养年轻的新一代。

"学好传统技艺，不忘创新发展。"这是张心一传艺时对自己的徒弟吴倍青和弟子们的要求与殷切期望。

吴倍青：我1990年职业高中毕业后，进入上海市金属一厂大件组，先师从陶宝良，后跟随张心一学艺。在师傅的调教下，较快地掌握了金银细工抬压、錾刻等基本技艺。在1995年由上海市工艺美术公司组织的青工技术比赛中，获得錾刻组第一名，并被评为上海市第二轻工业局技术能手，因而十分感恩我的师傅。

10多年来，我参与制作的金银摆件中，有不少是张心一师傅设计的，从《吉祥如意》到《盘龙花瓶》，从《灵山大佛》到《盛世观音》，无论在作品的立意构图、造型结构、形象塑造、图案纹样上，还是在各种材质的组合中，无不透射出闪光的亮点，显示了师傅为推进金银细工技艺的传承、创新和发展作出的可贵探索，给我们树立了榜样。"学好传统技艺，不忘创新发展。"既是师傅对我们的学艺要求，更是对我们提出的殷切期望，使我们懂得了学习技艺要着眼于创新和发展，只有这样才能使金银细工技艺更富有生命力，使这一非物质文化遗产得以更好地传承（图2-70、图2-71-1、图2-71-2）。

联系我在2007年制作的《福寿宝扇》摆件，对师傅的这句话有了更加切身的感受。作品选用纯金、象牙、翡翠、红宝石等名贵材料，并结合运用传统金银细工多种技艺和激光雕刻新技术而成。在操作过程中，用传统捶搂和拉弓技艺将380克纯金加工成24K镂空祥云纹的扇面，用錾刻技艺在24支洁白象牙柄上镌刻莲枝宝石花

纹，并在前后两支主扇柄上用包边镶、爪镶手法分别镶嵌翡翠和红宝石，随后用铆钉技艺将金片扇面分别与象牙扇柄一一铆接，以体现金银细工的精湛技艺和扇文化的艺术特色。根据作品的创意设计，在仅有0.4毫米超薄金片正反的扇面上，采用传统手工錾刻云纹图案和100个不同的"福寿"字体，会有凸起錾痕印，致使扇面模糊不清，影响美观。为解决这一难题，在师傅的提议和帮助下，经过反复试验，采用了激光雕刻新技术，将绘制的云纹图案和"福寿"字体数据运用电脑辅助设计，输入激光雕刻机，经激光雕刻处理的扇面平整光洁，云纹图案线条流畅细腻，"福寿"字体工整清晰，酷似手工錾刻。这一技艺的创新，不仅对传统技艺是一个突破，弥补了传统技艺的局限和不足，而且巧妙地将现代科技和传统技艺融汇于一体，整件作品纹饰华美、富贵大气。寓意"百福百寿"的扇面，配以镶金翡翠扇坠和明黄色流苏的点缀，更增添了作品的儒雅之气和细巧感。《福寿宝扇》作品在当年的"天工艺苑百花奖"评比中，获得了中国工艺美术精品银奖（图2-72）。

吴倍青现为企业一级技师。

图2-72 《福寿宝扇》吴倍青

"既严格要求，又大胆放手。"这是张心一的90后徒弟黄雯对师傅传艺的切身感受。

黄雯：1996年我从华山美校毕业后，进入"老凤祥"大件组，跟随张心一学艺。师傅为培养和提高我的金银细工专业设计能力，一方面加强对我技艺基本功的严格训练；另一方面压担子，放手让我大胆创作，在实践中增长设计才干。记得1999年我刚满师不久，师傅让我参加亚洲千禧永恒金设计大赛，当时我设计的作品为《世纪形态》女士首饰三件套。初稿完成后，师傅不仅提议选用纤维材料，而且传授自己在这方面的创作实践和设计心得，使我深受启示。经过重新设计，作品突破了传统模式，采用黄金、有机玻璃、皮革不同材质相互交织和组合，严谨的造型结构和形象的语言艺术，生动地表现了在新旧世纪交替之际，永恒纪念20世纪人类的辉煌成就。《世纪形态》荣获亚洲千禧永恒设计优异奖。同时获优异奖和荣誉大奖的还有我设计的《生命之树》和《岁月》首饰作品。《世纪形态》破格被南非黄金博物馆永久收藏，这是一次非常激励我成功的实践。

在师傅的辅导和帮助下，我先后设计的首饰作品《第五元素》获北亚奥斯卡黄金设计荣誉奖，《花样芳华》获香港国际珠宝设计大赛优秀奖，镶嵌摆件《福寿宝扇》、镶嵌女士项圈《花开富贵》分别获第九届、第十一届中国工艺美术精品银奖和金奖。

2005年，"老凤祥"成立了原创设计中心，并组建了年轻的设计师团队。为带好这支团队，我将师傅传授给我的精湛技艺和设计技巧，传承给了年轻同伴，让他们共享金银细工的真谛。几年来，年轻的设计师团队获得了20余项专业设计奖项，他们为2010年中国上海世博会设计的《世博宝瓶》和《世博金银大同章》被评为华丽大作和金奖作品。回忆自己从一个职校学生成长为设计师，所取得的成绩和进步，十分感恩我的师傅（图2-73、图2-74）。

后起之秀的黄雯才华横溢，先后获得区"三八红旗手"和"优秀女性"荣誉称号。她所领衔的年轻设计师团队被命名为"上海市共青团号"和"学习型团队"的称号。现为企业一级设计师。

图 2-73 《三件套首饰》 黄雯

图 2-74 《岁月》 黄雯

第五节　巧夺天工　佳作迭出

　　张心一是个"喜新厌旧"的人，在创作上他不断否定自己、不断拿出新的设计构想和新作品，创新是他的不懈追求。他说：即便是那些获奖的作品，用现在的眼光看，自己也不是很欣赏，过去的已经成为历史，只有翻过去，才会有新的创造。他就是这样的执著，精心推出艺术佳作，奉献给他钟爱的金银细工事业。

　　作品《飘逸》构思新颖、款式秀美、色彩亮丽、做工精致，显示了海派首饰的艺术特色。作者将《飘逸》充满抒情浪漫的主题，转化为极富形式感的视觉语言，并通过运用金银细工传统抬压、镶嵌等技艺，精心制作的项圈、手链、耳环等首饰洋溢着女性的柔美。整套作品以金刚钻为装饰主体，18K黄金为架构材料，用抬压打造而成的金属丝巾，犹如绸缎般飘柔逼真，镶嵌了上百颗米粒大小的钻石闪闪发光，飘逸的金属丝巾依偎在项圈中央，黄白相间、纯净透亮、轻曼流畅、悠柔韵姿，给人以诗意般的意境和无限遐想，充分显示了作者的丰富的艺术想象和高超的技艺水平。作品《飘逸》在1990年第九届中国工艺美术品"百花奖"评审会上获得优秀创作设计一等奖。1991年《飘逸》远渡重洋，参加了在保加利亚举行的"国际青年发明奖展览"，为祖国赢得了荣誉（图2-75-1、图2-75-2）。

图2-75-1　《飘逸》图稿

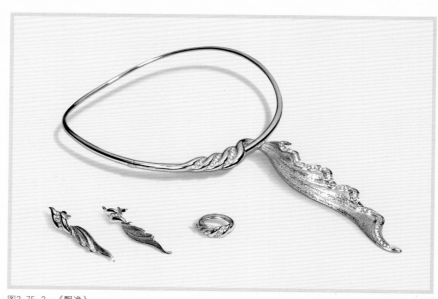

图2-75-2　《飘逸》

　　在1994年中国足金首饰设计比赛中，张心一设计制作的纯金胸针首饰《织》获得了胸针组第二名。作品《织》构思新颖、造型简练、做工细腻，其设计灵感来自牛郎织女的传说，视觉语言来自构成艺术的点、线、面。作者采用扳金、抬压、镂空、焊接等金银细工技艺，把物象简化为金属圆线和金属块面后进行巧妙组合，从中心圆点延伸散发的金属圆线挺拔而富有张力，穿梭在金属圆线的金属块面疏密有致，起到了突变而活跃的作用，整件作品动中有静，静中又孕育着勃勃生机。它犹如一颗在太空遨游的织女星，织出了深沉的爱和对爱的渴望，给人以纯净质朴的视觉感受和寓意。作者对作品的表面，处理很有创意，金属圆线的闪光亮滑与金属块面的纤维效果形成了鲜明的对比，淋漓尽致地表现出金属工艺的肌理美，增添了作品的层次感和生动感（图2-76-1、图2-76-2）。

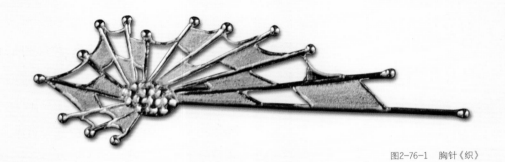

图2-76-1　胸针《织》

图2-76-2　胸针《织》图稿

图2-77-1 《黄河杯》图稿

1986年,他设计制作的国际女排邀请赛《黄河杯》作品,清新简练,节奏明快,其顶部用扳金、沙地打造而成的排球,圆润细腻而富有弹性,折射出银色哑光。中部用抬压构成的抽象艺术几何体锃亮流畅,犹如奔腾咆哮的黄河激起的浪花瞬时定格,将连接的银球托起,寓意"更高、更快、更强"的奥林匹克精神,底座配以黑色大理石,整件作品显得更加高雅脱俗(图2-77-1、图2-77-2)。

足球是世界第一运动,张心一设计制作的足球奖杯确实别具一格。《中国青年杯足球邀请赛冠军奖杯》,作者运用空间造型的抽象艺术和立体构成手法,形

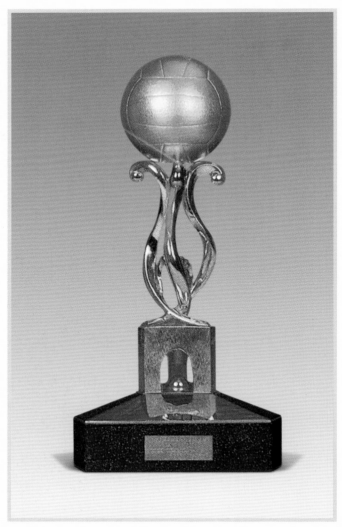

图2-77-2 《黄河杯》

象地塑造了展翅飞翔的银色海鸥将金球高高托起，以寄托对中国足球的希望。奖杯整体造型简洁、静中有动，充满青春活力。张心一为第八届上海国际足球锦标赛设计的足球冠军杯为纯金材料。金杯高40厘米，重6024克，整体造型借鉴了世界足球"大力神"杯的艺术处理手法。上部雕琢着一只金光灿灿的足球，金球表面六个几何块面采用亮光和哑光相间组合。中部凿刻怒放盛开的白玉兰花，以体现高水准的第一运动的魅力。下部巧妙地将飘带和花托融为一体，构成圆形底座，增加了奖杯的厚重感和稳重感（图2-78）。

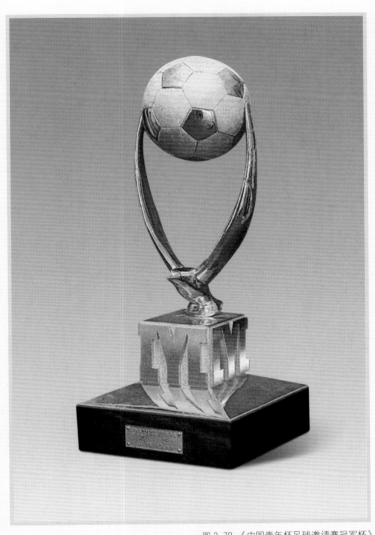

图 2-78 《中国青年杯足球邀请赛冠军杯》

由张心一设计、吴倍青制作的纯金摆件《吉祥如意》完成于上世纪90年代初，整件作品长25厘米、高20厘米，采用传统的手工抬压和錾刻技艺打造而成。《吉祥如意》虽然是传统题材，但作者应用写实与装饰相结合的手法，赋予作品以新意。在造型设计上，讲究主体形象的动态变化。作品静中有动，所表现的金象背驮宝瓶和如意，高高卷起的象鼻，轻盈抬起的前腿，仿佛向人们信步走来。在图案设计上，讲究纹饰内涵和韵味，作品中所表现的如意头、中、趾部位，分别錾刻蝴蝶、蝙蝠和"寿"字文，与象鞍上錾刻的回龙、松竹纹相互呼应，和谐一致，寓意"太平有象、长寿吉祥"，配上云纹红木底座，作品显得更加雍容华贵（图2-79）。

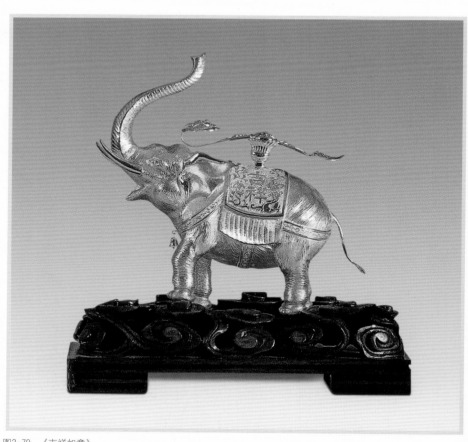

图2-79　《吉祥如意》

　　创作于上世纪90年代初的纯金摆件《弥勒佛》取材于杭州灵隐寺飞来峰石窟最大的造像山崖石刻弥勒佛，该佛为宋代造像艺术的代表作。设计制作者张心一遵循佛教文化审美价值的要求，结合运用传统手工抬压技艺，十分注重对造像神态气质的细致刻画，讲究造像眉目疏朗，喜笑颜开，手持布袋、佛珠，袒腹露胸的形象塑造；讲究服饰袈裟，衣纹博带潇洒飘逸，自然逼真的细腻雕琢。同时为了表现弥勒佛的慈祥可亲、聪慧、大度、脱俗的风范，作者在面、手、足、胸等部位采用了细腻研磨的方法，使其质感更加细洁柔和，增添了作品的艺术感染力（图2-80）。

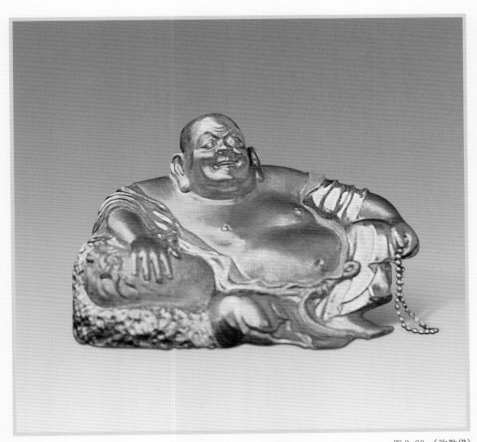

图2-80 《弥勒佛》

　　《骏马送金》采用全手工抬压技艺打造而成，做工精细、形象逼真、构思巧妙。尤其骏马造型设计借鉴现代雕塑艺术的特点，讲究解剖和块面结构，讲究动态和节奏力度，讲究意境和层次变化，所刻画的骏马五官神态自然，两马互相呼应。马须、马尾飘洒生动、丝丝入扣，马蹄强劲有力，腾空跃起，充满了生气和活力。经分色镀金镀银的点缀，更增添了骏马的阳刚之气。以硬木制成的马套车也十分精致，流线型的车厢，镶嵌着白银的车轮，显得更加轻捷和灵巧。一块色泽黑亮的金矿原石端坐在车厢椅上，与黄白相间的骏马形成鲜明的色彩对比。骏马足下拱桥形的座子，质朴而稳重，仿佛骏马从桥上奔驰而下，给你送金，给你带来美好的祝愿（图2-81）。

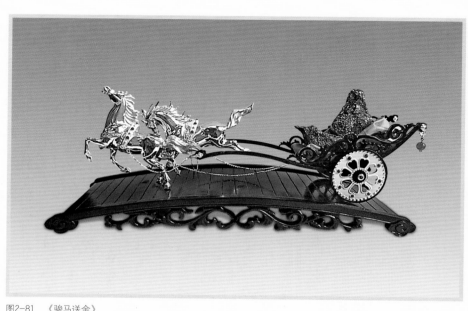

图2-81　《骏马送金》

采用扳金、錾刻技艺制作而成的《龙凤中式餐具套件》，其外观造型吸取了西式餐具的设计艺术，简练而奔放，给人以清新之感。银碗、银盆、银杯配以龙凤纹样，银匙、银筷配以香草纹、如意纹图案，古朴而典雅，显现了中国传统文化的魅力。餐具的龙凤錾刻更是精细入微，用刀自如。作者运用批抡錾、三角錾勾勒的龙凤轮廓，刀法严谨。这一刀一刻、一顿一挫精确地表现了龙凤各部位的动态结构和关节变化，生动再现了龙凤的威严之势和舞动之美。作者还结合运用杀錾、沙田錾、棕丝錾、点錾、鳞纹錾等多种錾子工具，精心点缀装饰龙的鳞纹、须、角、鳃和羽、翼、翅、簇毛等，刀工细腻，线条圆润，层次清晰，增添了餐具画面的生动感和浮雕感。经镀铑和镀银的处理，整套餐具更加熠熠生辉、光亮照人（图2-82）。

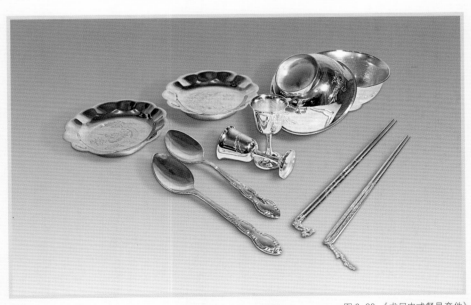

图 2-82 《龙凤中式餐具套件》

创建于北魏太和 19 年（495 年）的嵩山少林寺是中国佛教禅宗和武术的发源地之一。为纪念少林寺建寺 1500 周年，1995 年由张心一设计的纯金"少林寺佛像"系列摆件和金牌、金卡纪念品，以其独特的创意、精湛的技艺，使塑造的佛教造像肃穆端庄、慈祥稳重，受人膜拜和崇敬。采用传统抬压技艺制作的《释迦牟尼佛像》立座摆件，高 15 厘米，重 400 余克。作者以寺内原作为蓝本，进行了再创作，注重对佛像的形与神以及衣纹质感的细腻刻画，并对佛像手、足、胸和面部采用细粒研磨方法，使整座佛像更为柔和饱满，给人以大度脱俗、睿智超凡之感。以护身金牌形象出现的《释迦牟尼佛像》金牌，重量分别为 120 克和 80 克，造型别致、做工精良，以采用抬压和錾刻技艺制作的释迦牟尼佛手持佛珠，神态安详地端坐在半圆形莲花台上，身后呈宝莲花状的佛龛，雕有精细的龙凤和花草图案，给寓意吉祥安康的护身金牌蒙上了慈祥的光环。仅有 1.5 克重的《达摩佛像》护身金卡，采用錾刻技艺与金属烂版技术相结合制作而成。金卡构图简洁，刀工利索，线条流畅，生动表现了达摩面壁而立、气宇轩昂的形象。金卡背面刻有禅宗初祖菩提达摩的"禅宗史话"，字体工整清晰。5000 余件"少林寺佛像"系列纪念品在少林寺建寺 1500 周年开光纪念活动中，不到 2 小时就全部售罄。由于纪念品采用绝版发行，有着极高的收藏价值（图 2-83-1、图 2-83-2）。

作于 2008 年的《福禄寿大如意》摆件，长 36 厘米，使用千足金 360 克，由张心一设计，吴倍青制作。作品仿清代中前期金银细工艺术风格，整体造型古朴典雅，用料名贵上乘，工艺精致细腻，堪称上品佳作。作者在继承传统的基础上，注重对清代金银细工的研究，力求有所创新。在设计上，为解决变形难题，将棱角的造型和纹样采用抬压技艺加工成拱形，既保持了形态的古朴韵味，又有一定的支撑强度。在工艺上，为提高作品的视觉艺术效果，采用浮雕、浅刻与镂空技艺相结合的方法，使制作而成的香草纹、龙纹、方纹线条流畅，深浅均匀，层次分明，玲珑剔透，富有立体感。在用料上，采用齿镶和包边镶相结合的手法，在金如意上分别镶嵌着红色蝙蝠（寓意"福"）、紫罗兰色的翡翠牡丹（寓意"禄"）、碧绿的"寿"字翡翠，精妙地组合成人生中的"福禄寿"，并配以名贵的小叶紫檀木为底座，相得益彰。整件作品绚丽多姿、华贵至尊。该作在 2008 年第九届中国工艺美术大师精品博览会上获得银奖（见 P032 页图 1-35-2《福禄寿大如意》）。

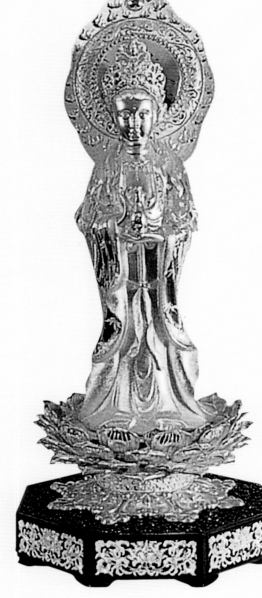

图 2-83-1 《观世音菩萨》设计图稿

图2-83-2 《观世音菩萨》

第　三　章

作品赏析

张心一大师作品欣赏（图3-1~图3-38）

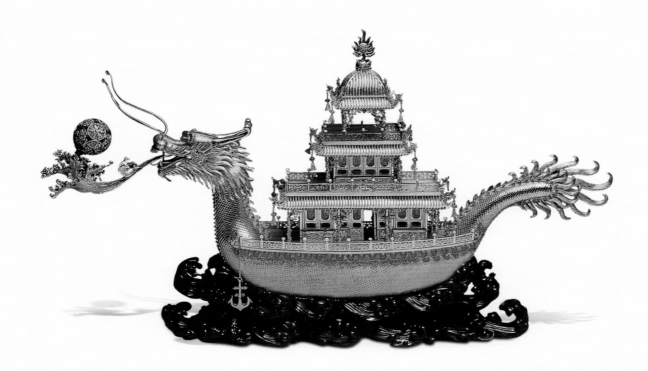

图3-1 《百龙舞舟》

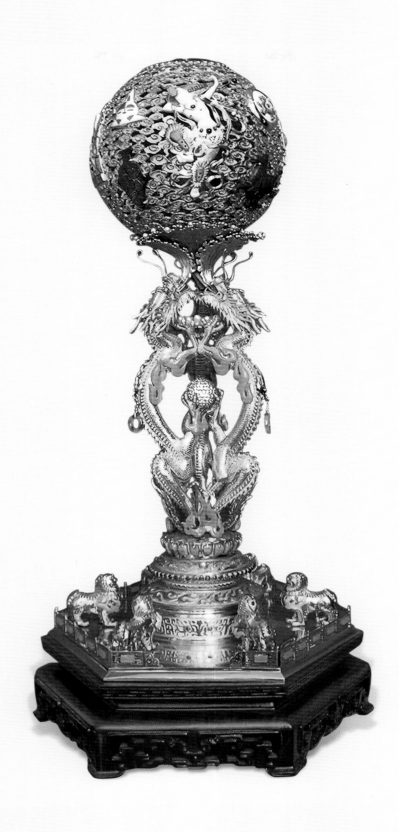

图3-2　《龙的传人》

图3-3　《中超火神杯》

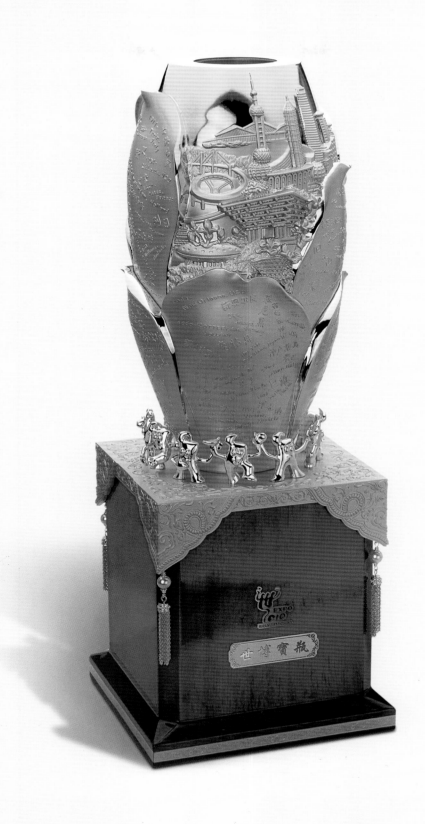

图3-4 《世博宝瓶》

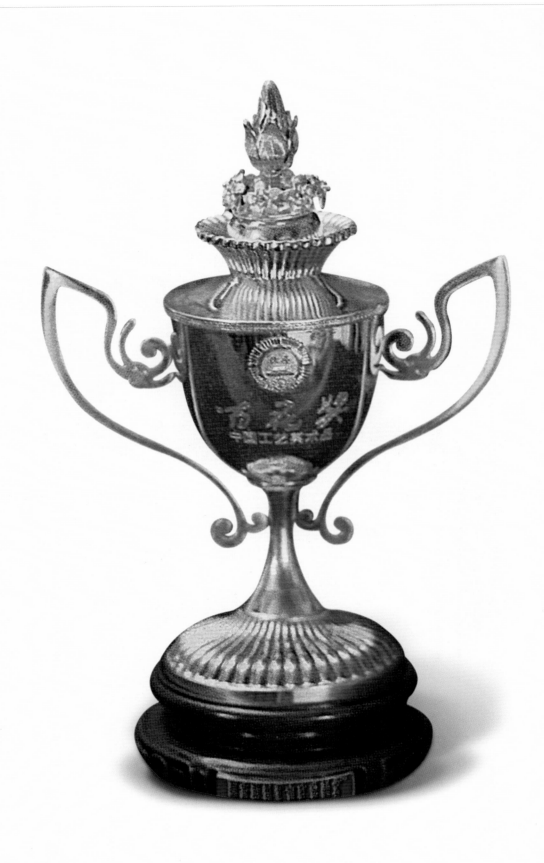

图3-5 《中国工艺美术品百花奖金杯》

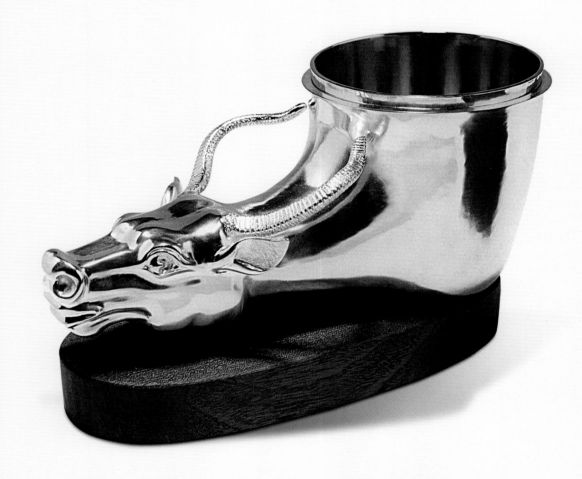

图3-6 《牛头茶具》

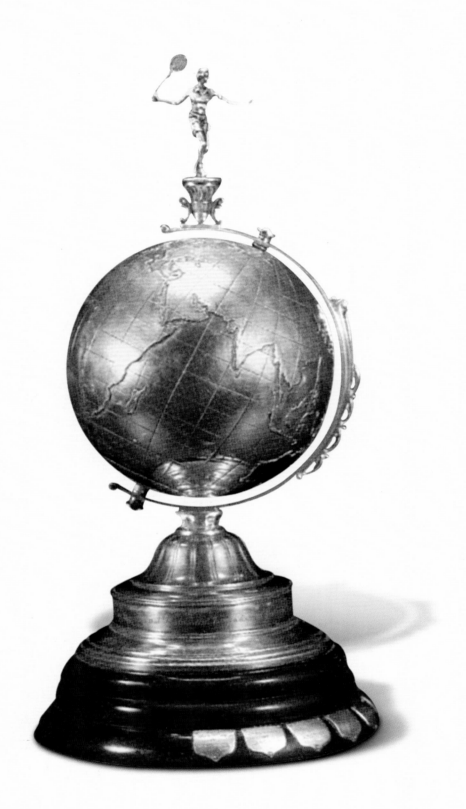

图3–7 《国际羽毛球锦标赛尤伯杯》（复制品）

图3-8 《国际乒乓球比赛奖杯》

图3-9　《国际乒乓球比赛奖杯》

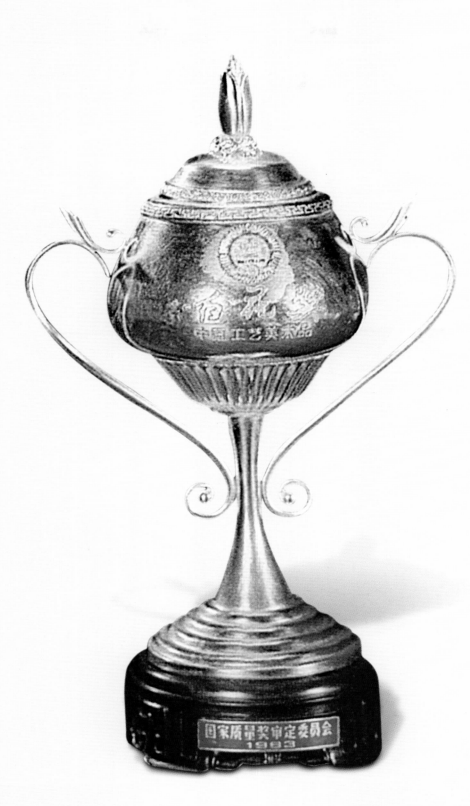

图3-10 《中国工艺美术品百花奖银杯》

图3-11 《八仙》

图3-12 《八仙》

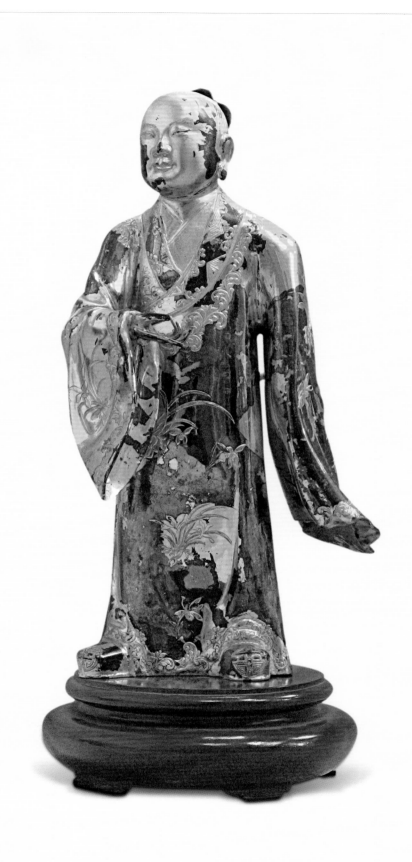

图3-13 《八仙》

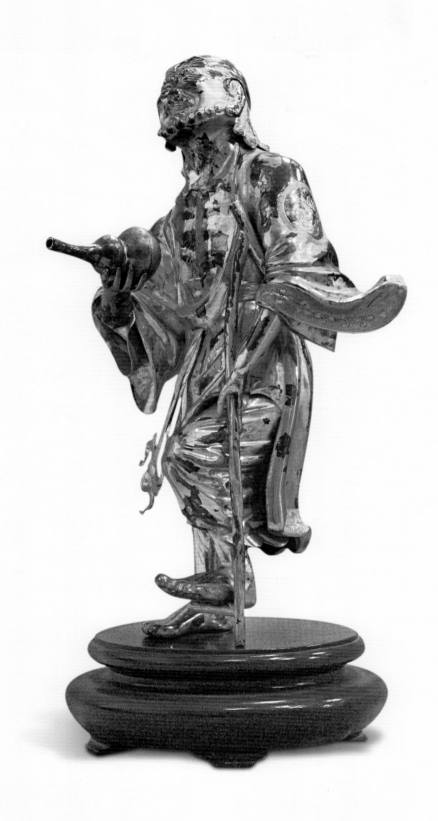

图3-14 《八仙》

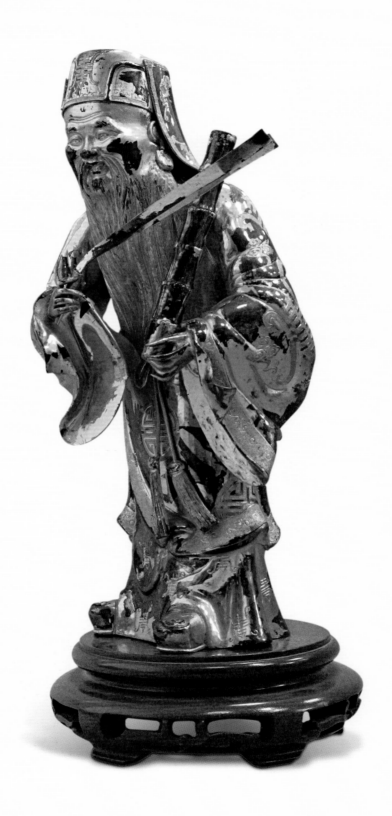

图3-15 《八仙》

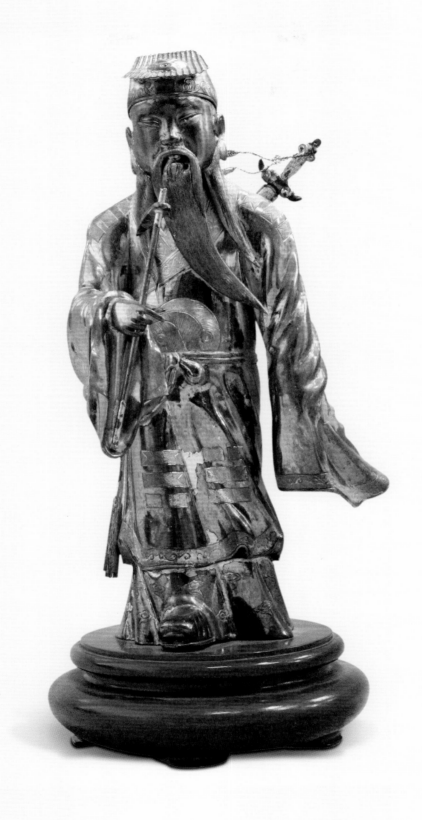

图3-16 《八仙》

图3-17 《八仙》

图3-18 《八仙》

图3-19 《寿星》

图3-20　《四喜》

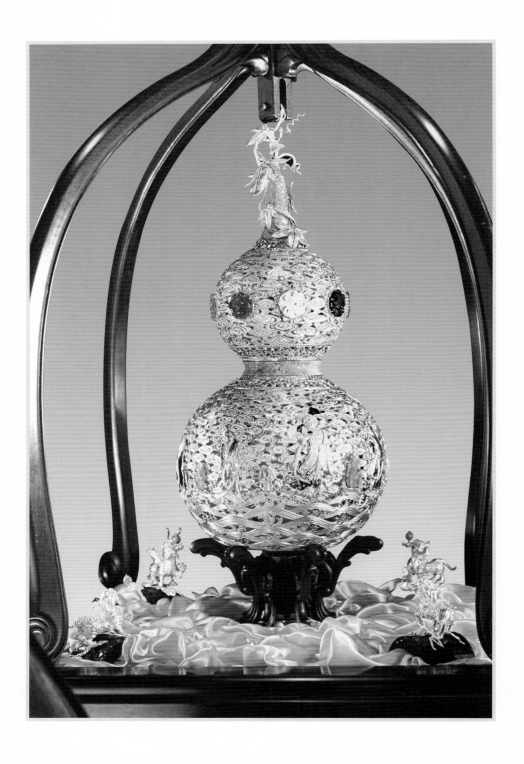

图3-21　《八仙葫芦》

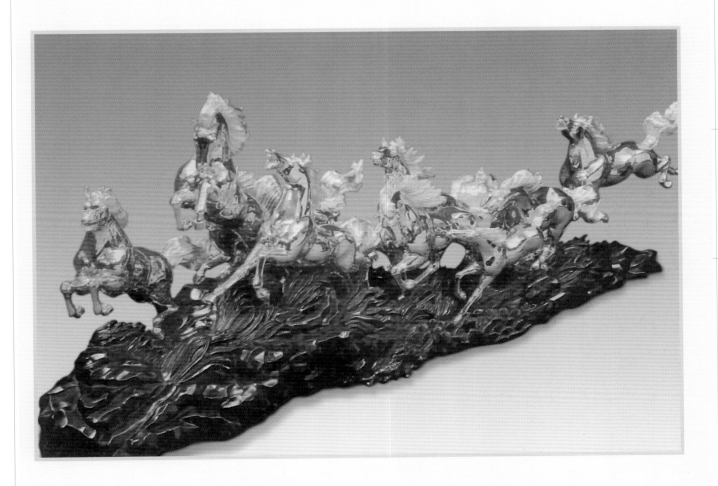

图3-22　《八骏马》(获1984年中国工艺美术品"百花奖"一等奖)

图3-23 《金鼎》

图3-24　《金兔白瓷壶》

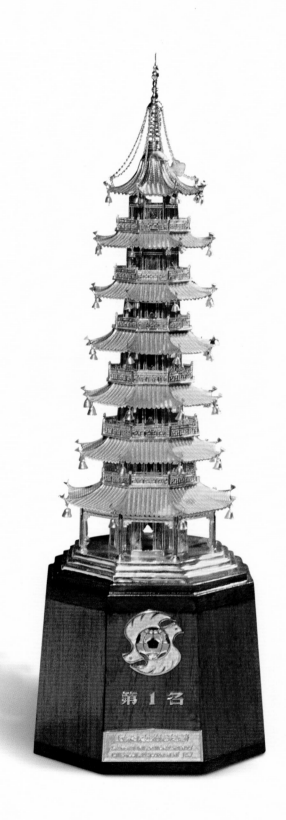

图3-25 《1985年上海杯国际友好城市足球邀请赛冠军杯》

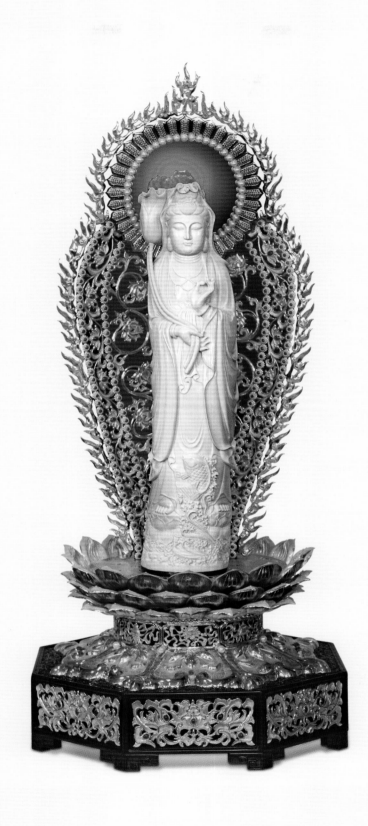

图3-26 《盛世观音》

图3-27 《心经印》

图3-28 《羊头酒杯》

图3-29 《金猴献寿》

图3-30 《金猴献宝》

图3-31 《熏香炉》

图3-32 《熏香炉》

图3-33　《金玉满堂》

图3-34 《南瓜》

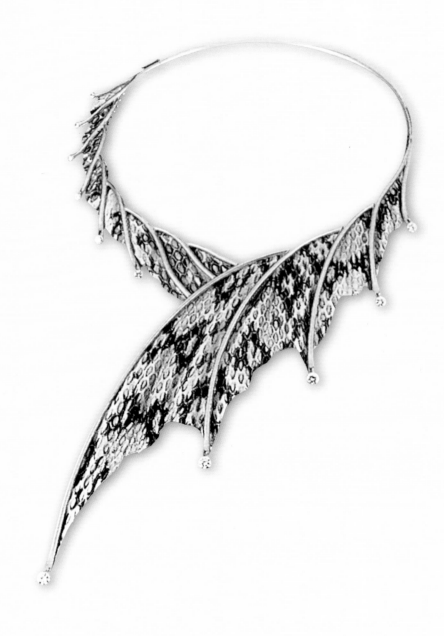

图3-35 《18K金蛇革镶钻女士项圈》

图3-36 《旋》

图3-37 《白玉兰》

图3-38 《福禄寿大如意》

第

四

章

大师著述

第一节　新材料在首饰上的运用

——谈参加1987年度东南亚钻石首饰设计比赛感想

随着今日世界首饰业的迅速发展，首饰设计发展趋势，已从单纯的造型变化，开始转向注重材料上的变化。可以这样讲：过去的首饰，大多是在贵金属上镶嵌宝石而成，因此除了其宝石与金属本身特有的光泽之外，就只能在造型上加以更新。然而随着服装业的设计，以及其他各种装潢设计的蓬勃发展，起装饰作用的首饰仅仅在造型上的变化是远远不能满足发展需要的。

首饰既是装饰品就不能受材料的限制。参加东南亚钻石首饰设计比赛并获奖的作品《18K 金蛇革镶钻女士项圈》是我对首饰材料新的尝试。我就是带着这样一种意图去构思设计的。我认为首饰的变化与发展，应该突破老的框框，让其既突出它高贵华丽的一面，但又要让它表现出富有时代气息的艺术感。这次设计的《18K 金蛇革镶钻女士项圈》，就是运用了两种不同的材料来加以组合。就黄金和金刚钻本身而论它们都是属非常昂贵的物品，而蛇革却是一种比较常见又不引人注目的东西，但是恰当地利用它们之间各自的特性，并进行艺术上的组合，那就可以使它成为一件比较完美的作品。光彩耀目的黄金和金刚钻在蛇革所独有的花纹衬托下显得更为绚丽多彩，同样也可以使蛇革这一奇异的花纹更显示出具装饰性的效果，使二者相得益彰。在造型设计上则用几根比较简洁的弧形线条来连接蛇革和凸出的金刚钻，并且也使各个不同的材料能分布在各自比较恰当的位置上，而更加突出了作品的艺术效果。这次参加东南亚钻石首饰设计比赛的《18K 金蛇革镶钻女士项圈》虽然是得了奖，我认为这仅仅是一次尝试，要使新的材料能跻身于首饰中来，还需要我们不断地去探索和挖掘。

（本文发表于 1987 年第四期《首饰动态》）

第二节　绿色之国的瑰宝

去年4月，我在爱尔兰的克尔凯尼设计公司接受金银饰品设计制作的培训，爱尔兰人民的热情友好和工艺品风格的独特给我留下了非常深刻的印象。

爱尔兰是一个美丽的国家，面积比中国的台湾省大一些，人口有 300 多万。

当我一踏上异国的土地，眼前呈现的是一片绿色的草原，郁郁葱葱，一望无际，成群的牛羊把草原点缀得愈加奇丽。我驱车从郊外来到城里，给我的感觉又是那样的清新、舒坦，几乎见不到尘埃。草的绿洲，花的海洋，真不愧为"绿色的国家"。

克尔凯尼是一个历史悠久的古城，许多民间传统的手工艺品吸引着外宾前来旅游和参观，它集中地反映出爱尔兰民族的聪明才智，真可称之为绿色之国的瑰宝。

爱尔兰政府为了继承和发展这些工艺美术品，1963 年在城市的中央建立起一个综合性的设计培训中心——克尔凯尼设计公司。主要项目有：工业造型设计、建筑设计、家具、印刷、剪贴、花布设计、陶器、金属工艺、织毯、印花和服装等。该公司以设计为主，同时也制作少量实样和产品在附设商店销售。商店在克尔凯尼城有一个，在首都都柏林也有一个，并且将在英国伦敦开设一家。商店除了出售该公司的产品外，还设有餐厅供应咖啡、茶点和午餐。由于这样的经营方式，以小养大，广揽顾客，因而经济效益不断提高，国家补贴已从 100% 减为 15%。另一方面，由于他们的经营方式比较灵活多样，能够及时应付各种各样的设计项目。如遇大的设计项目，即使本公司技术力量不足，他们宁愿出高薪聘请有名的设计师来帮助，既抓住了生意又为本公司创了牌子。克尔凯尼设计公司不仅在本国有一定的声誉，而且在欧美各国也颇有名气，它所培训的人员来自美国、英国、瑞士、意大利、日本和菲律宾等国。

克尔凯尼设计公司的主要宗旨是为本国培养优秀的设计人员。学生大部分是大学毕业后再来学习的，他们在大学里已经学到了很多的理论知识，到这里后就把学校中学到的知识应用在实践中，通过实践再次深化理论，并进一步加以总结。公司有很多这方面的理论性教材与讲义。同样，该公司在培养设计与制作人员时也比较注重于理论上的教育，如金银饰品专业对每一个学员首先要求精通和熟悉有关金属材料和宝石的基本理论知识。作为一名好的首饰设计师，首要条件就是要有一定的理论知识，开且还要懂得业务知识和经营管理。因此西欧有关首饰方面的理论书籍是相当多的，甚至已把首饰这个专业列入了某些大学的课程。克尔凯尼设计公司有一套较系统、较严格的训练方法，学习金银饰品专业一般要四年时间，毕业前还要经过严格的考核，包括书面和口试，个别地方也请行家来进行评定，合格者发给毕业证书，有了证书就可以去

首饰厂工作或自己开业。

这次培训中所学到的是一套欧洲的设计方法和制作技巧。他们的设计稿主要用三视图表示，尺寸比例要求准确，他们的设计款式趋向于抽象化及构成图案。这些艺术手法在国外发展得相当快，几乎每一个造型美术领域中都在运用，因为它是反映社会经济、文化水平的一个重要方面。所以，一个设计者不光是要懂得基础理论，而且还要不断地吸收新的养分，并与其他的艺术一脉相通。

由于克尔凯尼设计公司是一个国立的综合性艺术设计中心，因此它对于欧洲市场的信息反馈是相当快的，能及时地掌握欧洲各大市场的动态和发展趋势。当今欧洲的首饰市场主要是从两个方面发展，一是从继承传统式样方面发展，二是从设计现代化式样发展，即摩登（modern），后者是主流。发展传统产品主要是为了适应消费者的需要，因为欧洲还有不少的农业地区，爱尔兰就是其中之一，其消费者在经济上或审美角度上都要比一些工业发达国家相对落后些，传统的产品仍受到这部分消费者的欢迎。这些产品的设计与制作要求强烈的民族风格，有纪念性或实用性，产品的式样都比较粗犷，分量也比较重，在制作上要求有传统的加工手法，要看得出手工的做法。而随着西方一些发达国家的经济发展，发展现代化式样的首饰已成为主流。消费者对于首饰的需要着重于新款式，对于他们来讲，首饰的地位与服装的地位几乎是相等的，穿什么样的服装就应戴什么样的首饰，首饰需要更多的式样来与服装相配，在他们看来，谁戴的首饰最时髦，谁就是最有钱或最有身价的人。正因为这样，这个首饰市场十分活跃而富有竞争性。其竞争的目标就是款式、质量、速度、价格，其中款式是最主要的因素。竞争促使了欧洲首饰的发展。

（本文发表于《上海工艺美术》1986 年第三期）

第三节　奖杯的造型与装饰

在国际、国内的体育、电影表演艺术及其他各种比赛场合，经常看到一个个光耀夺目的奖杯。它们的造型各异、风格不同、用材也不同，简直就是一件件精致的工艺美术品。

奖杯的款式反映了不同国家、地区，不同时代的民族审美习俗和艺术欣赏特征。从古罗马的金银杯到现代的各式奖杯，最突出的发展特点就是实

用性——实用装饰性——纯装饰性。同时，用材上也发生了很大的变化，从金、银、铜逐步发展到合金、景泰蓝、陶、瓷、玻璃、木、大理石以及塑料、有机玻璃等。

欧洲早期（4世纪末至14世纪初）的奖杯被宗教统治势力视为"圣器"，因此它的造型规格极其严密拘谨，多半采用对称形或纯器皿形，例如酒具形、餐具形、花瓶形等。杯上往往刻着精美的带宗教色彩的图案和圣经故事。当然，这时期也有不少富有民族风格的奖杯出现，器面采用流畅而连续的璎珞式带状图案或各种飞禽走兽图案作装饰。但无论是带宗教色彩的，或具民族特色的奖杯，其装饰风格均以写实为主，或略带抽象性的装饰。器皿造型则以实用品为主。

文艺复兴（14世纪至18世纪）以后，欧洲的文化艺术有了一个伟大的转折，奖杯也开始超越宗教的束缚，大量地进入富裕的贵族及上流社会，主要作为上流社会的礼仪纪念用品。因而无论从造型还是工艺的角度，都显得更大胆、洒脱。其装饰力求华丽精美，器面大量采用现实表现手法和夸张浪漫的题材作装饰，而实用性方面却很少讲究。

到了19世纪初，西方美术界抽象派和超现实主义的兴起，深刻地影响了工艺美术，奖杯也越来越注重抽象艺术方面的研究与运用，如空间造型、质感表现、立体构成等。奖杯造型的变化随之多样化，由各种器皿形发展到立体的雕塑形，器面上的各种精美图案则越来越少见了。现代奖杯往往采用光滑的几何形体来抽象地表现某种事物，从而使奖杯本身的实用性消失殆尽。显然，装饰性、纪念性占了主要的位置。由于现代奖杯多数用在比赛上，其造型设计就更加突出时代风貌和特性；同时，还要体现出该项比赛的内容，并使之具有纪念性意义。

和其他艺术品一样，奖杯的发展过程直接反映出某一时代的特征和文明程度。目前我国的奖杯造型设计还刚刚跳出传统的模式，今后随着对外开放和国际文化艺术交流的发展，奖杯的设计与制作工艺将会有一个新的突破。

<div align="right">（本文发表于《上海工艺美术》1988年第三期）</div>

第四节　金属工艺之肌理美

金属工艺品的设计与制作一般以造型及纹样的变化为主，因此其造型的款式可以说是千变万化。但是，金属工艺品的质感和表面效果却比较单一，往往只能表现出一种单纯的光亮效果，而不能将金属本身的各种光泽效果淋漓尽致地表现出来。由此，人们就希望将肌理的表现形式运用到金属工艺品的领域中去。

所谓肌理，是指由于材料的不同配列组成和构造使人得到的触觉质感和视觉触感。在金属工艺品的设计制作过程中，恰当地运用肌理效果能使整件作品更臻完美。以往，我们在金银饰品的装饰手法中较多地运用沙地形式，然而它所起的作用最多只是区分块面层次。如在某一个纹样的四周采用沙地的表面处理，以衬托主体纹样。如果要进一步使金属表面达到不同质感的视觉效果，就不能光满足于沙地。首先，在设计作品时就要全面考虑如何表现肌理，其次是要注意在工具方面的不同运用。设计时还应根据产品的不同特点来选择各种不同的肌理形式，例如作为首饰的戒指、别针、耳坠、耳插、手镯以及项链，均应侧重于视觉触感。而某些工艺摆件和实用器皿则应两者兼顾，既要考虑到视觉触感，又要考虑到触觉质感。

不同的肌理形式可以产生出不同的艺术效果，如沙地、纤维、闪光、树皮、毛纺、皮革等。这些效果的产生与讲究工具的运用是分不开的。例如，沙地效果一般通过凿子雕琢而成；闪光效果、纤维效果可以用铣床、刨床等机械来进行加工；而树皮、毛纺、皮革等效果则分别用各种锤子敲击而成，或采用电腐蚀和化学处理等方法。由于肌理的表现形式很多，其表现手段必然也是多样而丰富的。世界上的一些发达国家的金属工艺行业非常注重金属工艺品的肌理美，并早已采用了众多的肌理表现手法，除了在首饰上广泛运用之外，还在其他各种金属器皿及日用品上普遍运用，如各种打火机、手表等。

可以相信，随着我国科技文化水平的不断提高，肌理效果及其众多的表现形式将会越来越广泛地运用于各种首饰和金属工艺品之中，金属工艺之肌理美必将大放光彩！

（本文发表于《上海工艺美术》1990 年第三期）

第五节　话说奖杯

赛场的激烈竞争，实力的奋发角逐，最后都以鲜花和奖杯来庆贺胜利。夺冠者欣喜若狂地高举着奖杯，使现众无不为之动容和钦慕。奖杯是强者成功的象征。那么，就奖杯本身来说又有些什么内涵呢？

奖杯的雏形是杯状器皿。在欧洲曾流传着这样一种说法，奖杯最初被称作"爱杯"，在举行宴会时轮流饮用一个大酒杯。当这个大酒杯在所有的宾客中轮过一圈后，便成了"爱杯"。这种"爱杯"在当时被视作珍贵的礼品奉献给上等客人。后来，人们又将"爱杯"赠给竞争的优胜者。可能这个传说并不确凿，但很长一段时间里，奖杯的造型确如酒杯，杯体硕大，且多数都带有两个长长的手柄，活像一个大酒杯。

还有一种现象表明，奖杯与祭祀酒具有密不可分的关系。在古代欧洲，酒是献给神灵的，是神灵的化身，在古希腊诸神中就有酒神。后来，酒具在宗教仪式中成了圣器，是膜拜上帝时的用品。它具有神圣、至高、权威的含意。公元前6世纪波斯工匠将铸造得十分精美的羊头形金杯献给阿棉米太期王，以向这位帝王致意。这种文化后来直接影响了欧洲基督教文化。到了中世纪，宗教文化统治了整个欧洲，最为精巧的用具和器皿就是教堂里的圣器，酒具自然也甚精湛。早期的奖杯都是按教堂里的酒具进行工艺制作的。

正由于和宗教文化有着联系，所以在相当长的一段时间里，奖杯的造型都沿袭了圣器的特点，并在装饰和制作上带有浓重的宗教色彩。例如造型呈对称形式，纹样多古典卷叶相回纹，也有在盖上配置小天使、神话人物的装饰。制作者都是著名的工匠，有些艺人是世袭的，具有良好的信誉。制作的材料大都是金或银，有的还镶嵌各式珠宝。在人们眼里，奖杯是一种极其高尚的荣誉，拥有者均属出类拔萃的人物，所以奖杯的材料也很贵重。

文艺复兴时期使欧洲文化艺术有了划时代的转变，奖杯的造型开始冲破宗教的束缚，其用途也有所变化，开始大量涌入上流社会及贵族家庭，成为上流社会的礼仪、纪念用品。故造型显得洒脱、活泼，装饰力求华丽美观，器面大量采用浪漫和夸张的修饰。最大的变化是实用性减弱，几乎成了纯粹的装饰品。

到了 19 世纪，社会各方面的发展对奖杯艺术也产生了影响，用途愈来愈广。除了体育竞争和上流社会的礼尚往来外，各种活动都可献上奖杯一座，形成了欢庆典礼的一种程序。奖杯的造型也随之多样化，器面上的精美图案越发少见，取而代之的是立体雕塑、几何形体、抽象图案。奖杯的实用性由此消失殆尽，装饰性、纪念性占了主要位置，并突出了时代风貌和特征。

世界现代著名的奖杯有：

奥斯卡奖杯。它的设计草图是由美国电影导演辛德瑞克·季普在会议的桌布上画出来的。当雕刻家乔治·斯坦列制作好这个奖杯时，它仅是一个裸身男子立像，并没有名字。后来一位办公室里的女郎看到这尊像时，惊叫道："它多像我的叔叔奥斯卡！"结果这尊 24K 纯金塑造、高 34.29 厘米、重 3.629 公斤的小金人就有了一个名字：奥斯卡。而现在奖给影人的都是镀金的奥斯卡奖杯，这尊原作留在了美国电影科学艺术馆里。眼下，西方市场上大量复制并出售这尊奖杯，市价约 200 美元。

足球世界杯。这尊奖杯是全世界著名的奖杯之一，而且它曾三度遭厄运，是极富传奇色彩的。最早的足球世界杯称为"自由女神杯"，它是用纯金铸造的。在第二次世界大战期间，国际足联副主席奥·巴拉西博士把它藏在他的旧皮鞋里，塞在床底下，躲过了法西斯的魔爪。1946 年，它改名为"雷米特杯"。1966 年第 8 届世界杯赛在英国举行，奖杯竟在赛前的一次展览会上被盗，最后，还是一只名叫匹克尔斯的小狗把金杯找到了。谁知，1983 年底，它又第三次横遭厄运，落入盗贼手中，巴西警方施出浑身解数也没找着，可能已葬身熔炉。现在的世界杯是用 18K 金制成的，重量达 4970 克。奖杯的底座是用名贵绿宝石装饰成的两个花环。国际足联规定它永远属于国际足联所有，获胜三次的足球队也只能得到镀金的复制品。

世界最佳球员奖杯。1990 年意大利为了表彰世界杯足球赛中表现最佳的运动员，特意制作了一尊"意大利 90 铂金足球奖杯"。这尊奖杯的投资者是意大利国家造币机构，它是用贵重的铂金制作的，并请足球世界杯的设计者、艺术家英里兹奥·索克西创作设计。奖杯价值 10 万美元，总高为 50 厘米，重 12 公斤。杯的顶端是以铂金为原料仿制成的足球，直径 13 厘米；球体刻有 5 个女性头像，将象征五大洲的金牌托起；在连接底座与铂金球体的支柱下端，还刻有大家熟悉的世界杯足球吉祥物。

网球钻石奖杯。1989 年 10 月 29 日，捷克斯洛伐克网球选手伦德尔在比利时安特卫普举行的欧洲共同体网球赛上荣获男子单打冠军。因伦德尔曾获得 1982 年、1983 年、1985 年和 1987 年欧洲共同体网球赛的男子单打冠军，因而获得了一座价值昂贵的钻石奖杯。

奥运金罐杯。在第 24 届奥运会期间，中国广东健力宝集团有限公司为鼓励中国运动员在本届奥运会上多得金牌，公司所属的工艺厂特地精制了 24K 黄金健力宝罐，该罐与健力宝罐一样大小，但重量达 100 克。每当中国运动员得到一枚奥运金牌，就可同时得到一个金罐。

羽毛球尤伯杯。这是国际羽毛球联合会为国际羽毛球锦标赛女子团体冠军而设的一尊奖杯。该杯高度 40 厘米，直径 19 厘米，用白银制作，重量约 2300 克。尤伯杯的造型是一架地球仪，在顶端是一位挥舞网拍的女子羽毛球选手的英姿。

质量奖金杯。中华人民共和国轻工业部、中国质量奖评审委员会联合举办的中国工艺美术品"百花奖"，对质量最优异的产品授予金杯。该杯是铜质镀金，高 25 厘米、直径 9 厘米，由著名设计师陈国权设计。造型是酒杯形，主题是梅花和含苞待放的玉兰花，以象征"百花"。

白玉兰奖杯。这是为上海市第四届国际电视节而设的最高奖。该奖杯的底座是润白色仿象牙白兰花。主题是镀金的地球及镀铑的电视节会徽，形象鲜明简洁。奖杯高度为 40 厘米、直径为 11 厘米。

纵观奖杯艺术的发展，我们可以看到奖杯的各种艺术特色。奖杯的取材或用纯净圣洁的白银，或用光泽灿烂的黄金，或用耀眼绚丽的宝石；奖杯的造型以祭祀膜拜的酒具、神圣崇高的圣器、庄严俊秀的雕塑为形式；主题则用宗教神话、优美著名的物品、新颖奇异的构造来铸就奖杯的立意；用途以奖励赞颂优胜者、表彰弘扬出色物、广告宣传热门事为主。

若说奖杯艺术发展最明显的要数材料和造型了。最初奖杯的材料非金即银，如今纯金奖杯已凤毛麟角，好的也仅是银质镀金，而大部分的金杯实为铜质镀金或包金。随着体育、文化、科技的大力发展，用以表彰的奖杯日趋增多，设计者和主办者都以新的思维和观念来构思，有的已将"金"字删去了，改用各种特种材料来制作奖杯。像亚非拉乒乓球友好邀请赛的奖杯是景泰蓝的，中国的电影奖杯是景德镇瓷的，东南亚钻石首饰设计奖的奖杯是有机玻璃的，有的电影节的奖杯是水晶玻璃的，国际女排最佳教练员的奖杯是塑料镀金属的。诸

如此类，不胜枚举。

至于造型的多样化，除一部分仍在沿用传统的造型外，不少奖杯已和"杯"分道扬镳。如国际体操友好邀请赛的优胜者获得的是"盘"。像奥斯卡奖之类的雕塑奖杯也比比皆是：国际排联奖给最佳球员的是一个近1米的奖座；国际赛车联合会奖给夺冠者的是一个瓶状的奖杯；更有的既不是"杯"又不是"座"，而是罐，如健力宝金罐。也许过不了多久，奖杯已不能称之为"杯"了。

<div align="right">（本文发表于《上海工艺美术》1993年第三期）</div>

第六节　金属工艺美术的由来与发展

中国工艺美术经历了数千年劳动人民的创造和提高，在物质生产、精神文明的两方面都取得了举世无双，被世界人民叹为观止的辉煌成就。工艺美术是与人们的物质生活和精神生活，以及生产技术关系最为密切的美术形式，它一般可分为实用工艺美术和特种工艺美术两大类。在这工艺美术的庞大家族中金属工艺美术就是其中之一。

一、金属工艺美术的由来——中国部分

这儿我们可以把金属工艺美术分为两大部分，即首饰和摆件两部分。

首饰——可分为男士和女士用两种。它们的品种有头饰、发夹、耳环、耳坠、鼻坠、项链、挂件、领夹、别针、插针、戒指、手镯、脚镯、袖钮等。

摆件——也可以叫"大件"，它的范围就更广泛了，大体上分为餐具、酒具、咖啡茶具、花瓶、花篮、纪念碑、奖杯以及各类人物、走兽、花鸟、建筑物等。

在我国，金属工艺美术的由来可以追溯到古代的夏、商、周时代，这个时期是中国的青铜工艺发展最为兴盛的阶段，一般都以商、周的青铜器作为青铜艺术的代表（青铜是铜和锡，有时也含有少量的铅的合金，因为铜的熔点很高，约1083℃，而且硬度较低，加进锡或铅可以降低熔点，增强硬度和光洁度）。在安阳武村出土的后母戊大方鼎就是我们最早的青铜器之一，它高有133厘米，重达875公斤，也是迄今所知奴隶制社会遗存的最大一件青铜器。我们从这些早期的青铜器作品来看，它主要作用作为礼器，如饮食器、盛食器、酒器、水器，另外还有乐器、兵器、车马器、符节、灯、带钩、镜等。其特点是量重，并带有一定的实用性。到了春秋战国时期，由于意识形态领域的空前活

跃、思想观念的解放而兴起的一股强有力的理性主义思潮，使现实生活和人间趣味，更加自由地进入了作为礼器的青铜工艺领域，器型由笨重变为轻巧，造型由严正变为奇巧，工艺手法由象征而趋向写实。这个时期中的产品除了讲究实用性外，造型的装饰性更加体现出来了，大量地以珍禽异兽的形象来作为装饰，产品从构思上来讲是十分巧妙的，结构也很灵活，而且便于实用。在这同时，随着时代的不断进步，冶炼铸造技术的不断发展，金银材料的开采得到了运用和发展，在当时已出现了金银错工艺，即用金银丝镶嵌在青铜器具上。如1963年在陕西兴平出土的《错金银云纹犀尊》就是一个较完整的金银错工艺作品，标志着我国的金属工艺美术又向前迈进了一大步，也说明了金银材料开始运用于饰品。在这时期，除了用纯金银制作货币外，已开始出现了少量的使用金银材料制作首饰，如出土的各种花叶片、谷叶纹、镂空卷草花纹制成的装饰品，但大都是装饰在服装上的。在这个时期里还由于出现了铁器等，所以逐步取代了青铜工艺，但它仍向轻便、精巧、实用的生活用品和观赏艺术方向发展，和以前不同的是出现了一些纯粹的观赏艺术品。从工艺上来讲不仅发展了镂、刻等技术，而且还具有雕塑的特点，同时鎏金技术也开始得到运用，这些产品更显得华丽富贵。这也表明，在当时人们对于金属工艺品的需求角度发生了变化，即从工艺上来讲，由实用性趋向于装饰性。材料上讲，由青铜器逐步地转向青铜与金银材料的结合，以及纯金、银的贵金属材料。在这里我们还可以看到金银制成的产品大都是属装饰品，而用青铜制成的产品则大都是带有些实用性的，这就明显地表明了金属工艺开始向两个方向发展。

两汉时期，金银的开采量增大，为统治阶级过奢侈享乐生活提供了物质条件。从当时出土的金银饰品来看就有银碗、银碟，以及用纯金铸成的马匹、金戒指、金手镯，有的金戒指镶嵌着绿松石。这些产品形态逼真，比例恰当，而且技术均达到了相当成熟的阶段。两晋时期，金属工艺品在中上层阶级中更为流行，在这时期出现了用金银细丝蟠绕成的各式花纹的产品，这就是我国最早出现的花丝工艺，并制成了金项圈、金钗、金簪、金戒指等，而且在上面都镶有琥珀、水晶、松石等。从金银摆件来看，一般都制作得较为小巧。从工艺上看那时的钻、刻、雕、镂等工艺，已达到了一定的水平。

隋唐时期，上层阶级所使用的生活用具中，已有不少以珍贵的金银、珠宝镶嵌而成，如用珠宝镶嵌的金球所串成的金项链，镶嵌珠宝的手镯、金戒指、

头饰、指甲套、高足金杯，银质的碗、筷、酒壶等。有的在器具上还镶有宝石，同时，用这些材料制成的飞禽走兽类摆件，也已日趋成熟，它汇集了錾、刻、镂空、垒丝、镶嵌、扳金、浇铸、焊接、铆、镀等工艺。

到了宋元时代则是继续发展了这些工艺特点，并在形象上更加进一步地加以完满，同时地方色彩也较为浓厚。

明清时期可以讲是金银饰品发展到了一个最鼎盛的时代，在这个时期统治阶级的各种日用器物、装饰物品，大量地采用了金银珠宝来制作，数量之大是相当惊人的，其中有不少产品的做工是非常讲究的，技艺也十分高，可以说是集以往花丝、镂、镶、雕、刻、錾技术之大成，达到了精细入微的地步。在这一时期，国外的珐琅工艺开始传入了中国，并经过我国艺人的努力钻研吸取外来长处，结合我国多种工艺品的许多传统技法和装饰花纹，创造成功了独具特色的品种——景泰蓝工艺。这时期所制成的无论是首饰还是摆件，其工艺技术是十分高超的，特别是那些嵌珠凤冠，在上面镶满了翡翠、珍珠、松石、玛瑙以及红蓝宝石，其工艺达到了炉火纯青的程度。在首饰、摆件器皿方面，已很普遍地采用了宝石来镶制。再从制作的规模来讲，到了清代，已开始出现了官府造办处所属的"银作"，即专司制造金银首饰器皿；还有许多民营的金银作坊、银楼金店，其中有化银炼金、垒丝、錾花、扳金等30多个工种组成，人数多达数百人，所制成的产品，力求精雕细刻，争妍斗奇。

新中国成立以来，随着各方面的经济发展，金属工艺品在保留了古代艺术的基础上有所创新和发展，在全国各地基本形成了多种富有特色的产品，其中最为突出的是北京的花丝和景泰蓝工艺，江苏扬州一带的金银饰品器件，四川的银丝工艺，以及我们上海的各类金银首饰、纪念奖品、奖杯和各种大中型摆件等，都做到了生机盎然，富有时代感。就我们上海市远东金银饰品厂来讲，它是新中国成立后最早建立的国营工厂，主要生产出口和内销的各类金银饰品。它的前身是老凤祥银楼，创建于1848年，至今已有130多年历史，也是全国现存唯一的历史悠久、信誉卓著的早期银楼。其生产的各类饰品有戒指、挂件、耳圈、项链、胸针、手镯、领夹、袖钮以及各类摆件等。它不仅内销全国各地，而且还远销港、澳、东南亚、欧美等国家和地区。我们厂汇集了本行业的能工巧匠，拥有一批技艺精湛的高级工艺师和经验丰富的设计师，产品曾多次荣获东南亚钻石首饰设计比赛奖和中国工艺美术品"百花奖"创作设计一等奖、二

等奖等，成为国内专业化生产首饰的骨干企业之一。

二、金属工艺美术的发展与趋向

随着当今社会的发展和科学技术的进步，人们对于工艺美术的欣赏角度也有了新的认识，因此也使得金属工艺美术产品从材料、工艺、技术以及造型款式上都发生了新的变化。首先从材料上来讲，由于过去所使用的材料都是纯金或纹银，因而制成的产品都比较单一或陈旧，而现在已逐步转化为K金、色银。从目前的欧、美、日一些发达的资本主义国家来看，首饰、摆件所使用的材料大都是低成色（如9K、10K、12K、18K等）。这里我们可以从两个方面来分析，第一点就是因为低成色K金具有成本低、便于大批量生产的优点，因此很适合当今多变化的首饰市场。使用者为了不断地适应和跟上多变的首饰潮流，就得不断地更新花色，但是黄金毕竟是一种贵金属，对于大部分使用者来讲，是不可能用很多的资金去适应这个多变化的首饰潮流的，于是低成色K金就解决了这一问题，这是一个主要因素，但其中也不能排除一些国家和地区的传统习惯。第二点，也正是由于科学技术的进步，使得这些低成色K金的表面镀层，能永久耐磨，不宜变色，而且也有利于机械加工。由于上述两点原因，使得K金饰品能在市场上得以广泛的流行。从摆件的角度上来讲，除了使用这些K金材料外，还有用成色银、黄铜、紫铜、青铜及其他各种轻合金、氧化金属、镍镉合金等材料来制作。

现代的金属工艺美术从制作的工艺和技术来讲，可以分为两个方向来发展，这是与社会的发展有着直接联系的。一个是传统的手工艺，另一个是结合了现代化的技术，并在原有的工艺上有所突破的一种新型的技术和工艺。传统工艺就是指扳、锉、焊、雕、锯、刻、镂、抬压、垒丝、镶嵌等。所谓现代化技术就是指在继承了传统工艺的基础上，再运用各种机械加工手段，如车、铣、浇铸、喷砂等工艺，使产品更加突出金属的独特效果。从工艺技术上来讲，后者更适应于现代化金属工艺美术的发展，因此讲，我们发展金属工艺美术，除了继承和发展传统工艺之外，还必须不断地吸收现代化的工艺技术，并加以结合运用。但是我们应该认识的是，金属工艺美术毕竟属于一门艺术，因此有许多地方还是不能脱离手工的操作，这就要求我们在运用现代化的工艺技术的同时，要更进一步地去研究和探索传统的工艺技巧，并将这些技术推向一个新的水平。

由于金属工艺美术与其他工艺美术所用材料上的不同，因此金属工艺美术

的设计具有它的独特性。从材料而言，首先金属工艺美术的设计除了要了解一般的工艺造型外，还必须充分了解金属材料的固有特性。如金属材料有着它的光亮性、延展性以及各种成色金的软硬性和不同的色泽等。这些对于一个设计者来讲是一个首要考虑的问题，可以这样讲，一个设计作品的成功，除了其本身造型上的完美外，如何处理好金属的折光和光度，也是很关键的。从目前国内外所流行的式样来看，就可以证实这一点，它们的共同点，就在于如何巧妙地利用金属材料所独有的光亮性能，做到有明有暗、有毛有光，使作品达到光彩夺目的效果，并且从整体造型来讲，能相互呼应，融为一体。也由于这一点，使得目前的设计款式，由过去单纯的深浅、线条图案型，转变为讲究几何型、块面型。这些表现手法用在各种纪念杯、案头摆件及首饰上较多，就目前国际上的一些作品来看，不少就是用了抽象变形或是构成艺术的手法。而从我们国内来看，用上述两种手法来表现在金属工艺产品上还是不多的，而在欧美一些发达国家里则已发展得相当快了，几乎是每一个造型美术领域中都在运用，这也可以说是目前世界首饰的发展趋向和潮流。与此同时，在选用其他材料上也发生了变化。可以这样讲：过去的首饰摆件，大多是在金银等贵金属上镶嵌宝石而成，因此除了其宝石与金属本身特有的光泽之外，就只能在造型上加以更新变化。然而随着服装业的设计，以及其他各种装潢设计的蓬勃发展，起装饰之用的首饰、摆件仅仅在造型上变化是远远不能满足发展的需要了，这就需要我们不受材料的限制去设计新的作品。我在参加 1987 年东南亚钻石首饰设计比赛中所获奖的作品《18K 金镶钻女士蛇革项圈》就是对首饰材料的新尝试。我认为首饰的变化与发展，应该突破老框框，让其既突出高贵华丽的一面，又表现出富有时代气息的艺术感。这次设计的《18K 金镶钻女士蛇革项圈》，就是运用了两种不同的材料来加以巧妙组合，就黄金和金刚钻本身而论是非常昂贵的物品，而蛇革却是一种比较常见又不使人注目的东西，但是如果我们恰当地利用它们之间各有的特性，并进行艺术上的组合，那就可以成为一件比较完美的作品，光彩耀目的黄金和金刚钻在蛇革所独有的花纹衬托下显得更为绚丽多彩，同样也可以使蛇革这一奇异的花纹更显示出装饰性的效果，二者相得益彰。在造型上则用了几根比较简洁的弧形线条来连接蛇革和突出金刚钻，并且也使各个不同材料能分布在各自比较恰当的位置上，更加突出了作品的艺术效果。当然，我们也不能盲目地向单方面发展，这里我们作为一名设计者来考虑，也

应该意识到任何一个工艺美术领域也应有一个引导和适应性。引导也就是要使人们的欣赏能力，有一个不断的追求目标，这就需要我们不断地设计出新的款式来引导；也可以讲用新的品种来淘汰自己老的产品，这样就可以使金属工艺不断地得以更新和发展。另一点我们也必须充分地认识到继承和发展我们的传统工艺也是非常之必要的。我们从国外来看也是这样，都是从这两方面来发展金属工艺美术的，因为他们意识到传统工艺与现代的工艺产品是有着不同的消费者来选购的。同样这也涉及一个国家和一个民族的文化程度，如工业较发达的国家与落后的农业国相比，人们所需求的产品角度就不一样。前者需要的是比较时髦的产品，后者则仍需一些古老传统的产品，但两者相比，前者是主流，也是我们所发展的趋势。

为了使金属工艺美术这门艺术能不断地发展，我们还必须从理论和教育上做好基础工作。作为金属工艺美术，就目前来讲，在欧洲一些国家中已进入了某些大学的课程。同时，有关首饰方面的图书资料也相当多，而且很全面，但是在我国还没有一套完整的理论书籍，从这点上来讲，国外的这方面经验是值得引起我们重视和借鉴的。我曾在1985年赴爱尔兰的克尔凯尼设计培训中心进行培训，在那里我体会到，欧美这些国家首饰业发展得这样快，其中原因之一就在于此。我所去的这个克尔凯尼设计培训中心，建立于1963年，是属政府办的一个专业性设计中心，它的主要设计项目有工业造型设计、建筑设计、家具设计、印刷、剪贴、花布设计、陶瓷、金属工艺、织毯、印花、服装等。该中心以设计为主，同时也制作少量的实样与产品。它不仅仅在本国有一定的威望，而且在欧美的一些国家中也颇有名气，因而除了培训他们本国学生外，还培训了欧美等国的学生。它的主要宗旨是培养优秀的设计人员，一般到那儿去学习的，都是从大学毕业后再去的，他们把学校中学到的理论知识应用在实践中，通过这一实践，再一次地深化理论，并进一步地加以总结。通过这一系列的培训，使这些设计者既能设计又会制作，从而达到适应市场发展的需要。总之，要使我国的金属工艺美术有所发展，并跟上国际潮流，那就应当从基础理论着手，并且培养出大批优秀的设计与制作人才，来满足和引导这一首饰市场。从目前来看，首饰将会成为生活中不可缺少的一种消费品，在国外它的地位几乎与服装不相上下，穿什么样的服装，就得佩戴什么样的首饰。由此可见，随着我国人民生活水平的不断提高，它的发展将有一个更新的突破。

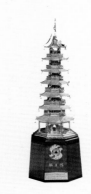

第 五 章

大师访谈及
评述摘要

第一节　情系金银　心铸细工

张心一大师现任上海市工艺美术博物馆馆长，我们是同行。他又是中国工艺美术大师、"老凤祥"金银细工技艺的主要传承人。2004 年，金银细工被国家收录中国非物质文化遗产名录。

张心一在金银细工工艺美术领域是专家，他敏于技而勤于学。几十年来，徜徉于世纪之交具有海派风韵的上海黄金珠宝首饰行业，积学集艺聚宝，作品丰盛，成绩斐然，曾经参与《龙华塔》《圣母玛利亚号船模》《大盘龙》等大型黄金摆件的创作、设计和制作。他的作品艺术创意新颖，特色独到，技艺独特，承载着时代的风俗，镌刻着金银首饰领域的雅致文化。上世纪 80 年代至今，他创作设计的作品如泉喷涌，如《八仙神葫》《静安佛鼎》《飘逸》等作品都是他金银细工技艺展现的代表作。金银细工技艺是国之瑰宝，是否可以用"风雅"来描述，可谓之"国风"；而技艺传承、创新，技乃意气合，艺因风雅存。

心一既是大师，又是一个工艺美术专业的管理者，平时的工作极为繁忙，能够继续活跃在上海百年老品牌—金银细工领域，确实令我欣赏和赞扬。我想：作为上海市工艺美术博物馆馆长、上海市工艺美术研究所所长、上海市工艺美术学会会长、"老凤祥"总工艺师应该与学术研究有高度的关联。上海这座城市工艺美术领域既需要有专才，更需要有通才。我衷心期待着工艺美术领域"通才够通""专才专一"。心一大师，为人厚道，工作勤奋，技艺精湛，不善张扬，这是很值得赞赏的。

愿心一大师能够不断有新作问世，为传承金银细工技艺、为普及工艺美术知识而努力耕耘。

陈燮君　2011 年 5 月　（上海博物馆馆长）

第二节　心一金工　阐释华美——张心一的金银细工艺术

出身于中医世家的张心一大师，从小心一于艺术。凭着卓异的禀赋和超凡的努力，他在金银细工艺途一心问道、一路求索，终究取得了不辱家世声名的卓著成就。由工业中学毕业后，他随老凤祥银楼的第四代传人陶良宝和边炳森研习捶揲、抬压、錾刻、镂空、镶嵌、焊接以及泥塑、开模等全套金银细工，练就了一身扎实、纯正的手艺，并在参与设计和制作《龙华塔》《圣母玛利亚号船模》《大盘龙》等大型摆件的实践中早早脱颖而出。他不仅刻苦磨练手艺，还认真修习现代艺术，并远赴欧洲学习首饰设计与制作，从而获得了提升匠作的丰富学养和广阔视野。这一切为心一大师取得非凡的金银细工艺术成就奠定了坚实的基础。

心一大师秉承中国金银细工传统，沿"老凤祥"的作风和文脉一路推进，策应融会与日俱新的生活诉求和审美风尚，不断将新工艺、新材料、新制式运用于创作，激扬新风，在古老的金银细工领域拓展出一方新格局。心一大师的作品不仅用料华贵考究，行工细谨精湛，且每每以新颖的构思、巧妙的手法和别致的款式令人耳目一新。但观其代表之作，即如恢宏遒劲的《奔马》（1984）、颖异别致的《18K金蛇革镶钻女士项圈》（1987）、精巧瑰丽的《龙的传人》（1988）、韵味流转的《旋》（1989）、冰清玉洁的《白玉兰》（2000）、雍容华贵的《盛世观音》（2005）、端庄古雅的《八仙神葫》和《福禄寿大如意》（2007）等，莫不以巧夺天工、得体合宜的精工细活，将集合金银珠宝的华贵之美作了既切合时代风尚又极富艺术神采的阐释。

创始于1848年的"老凤祥"，迄今已有160多年的历史，是蜚声中国首饰业的世纪品牌。"精英荟萃、人才辈出"既是"老凤祥"饮誉业界、卓立世间的骄傲，也是"老凤祥"不断进取、生机盎然的根由。如今，作为国家级非物质文化遗产项目代表性传承人和中国工艺美术大师，作为领衔"老凤祥"名师设计中心的总工艺师，心一大师又以心一金工的艺术表率和旺盛的创造力，为"老凤祥"再创辉煌注入新的活力。

吕品田　（中国艺术研究院研究员、国家非物质文化遗产保护工作专家委员会委员）

第三节　大师评述

"天高任鸟飞，海阔凭鱼跃。"在中国工艺美术舞台上，活跃着一位我国最年轻的工艺美术大师张心一，他以自己丰富的想象力、巧夺天工的手艺，创作出一件件精妙绝伦的工艺品，成为享誉中外的名人。

技艺的精湛与知识的丰富是画等号的。张心一常说：要当好一名工艺美术设计师，学到的知识越多越好。他除了学美术外，还广泛学习中外美术史、世界雕塑史等。

工艺美术是没有国界的。这些年，他有机会到意大利、德国、法国、荷兰、比利时、新加坡等国参观学习，国外古朴、典雅、精致的工艺艺术，在他脑海中深深地扎下了根，在他以后的创作中经常能体现出来。向社会学习，这是张心一学习的另一个重要内容。只要有空，张心一特别喜欢逛街，喜爱看商店的商品，他知道现代流行什么。他常说："商店是社会发展的窗口，时代跳动的脉搏。关注时代的脉搏变化，才能设计出适应时代、适应社会的产品。"（摘自《劳动报》1998 年 5 月 3 日）

"创新才能使自己的设计占领市场高地。"张心一不断告诫自己。本就沉默内向的他变得更加沉默，走在路上，坐在凳子上，他也会常常思考设计的图案。每当夜深人静时，他又涉猎有关与无关的文化书籍，他琢磨着如何走出一条独特的设计之路。

从此，创新成了张心一的灵魂，他要求自己的设计能走出一条出乎意料却在情理之中的路子。（摘自《劳动报》2002年4月28日）

张心一着意以新的科技和工艺来改造传统的手工业，用现代的艺术设计理念和新的市场经营方法来开发首饰、纪念礼品。他根据当前旅游市场和室内装饰、纪念礼品市场的兴起，通过对 20 世纪 90 年代自国外引进的黄金电铸技术和设备的二次开发，创新研制成功纯银电铸工艺和材料，该生产工艺和材料在国内首饰业处于技术领先水平。他运用这一新的成果和现代装饰设计理念，开发出纯银浮雕画系列产品（品种有 100 多种），行销国内外，销售数千万元。2002 年，张心一大师又创意开发了以金银镶嵌工艺和玉雕加工、金属成型工艺相结合的，以金银、珠宝、玉石、红木等多种材料复合组成的银镶玉碗、瓶、杯系列，红木镶银系列，骏马系列等产品，实现销售数千万元。以新材料的运用来提升产品的附加值和盈利能力。这些新品在礼品市场上深受广大消费者的欢迎，其中 3 件产品成为 APCE 上海会议的指定推广产品，成为礼品市场上的奇葩。（摘自 2008 年出版的《影响上海设计的 100 位（个）设计师及机构》）

第四节　大师心迹——工艺美术大师张心一采访实录

2009 年 11 月 4 日，我（徐飚）和本书责任编辑之一朱婧女士一同专程赴上海访问张心一大师。在"老凤祥"办公大楼颇为别致的首席设计师工作室的玻璃房里，我们见到了这位生活在国际化大都市里、被无数的荣誉和花环拥簇着的我国最年轻的工艺美术大师和传统技艺传承人。他中等身材，衣着朴素，眉宇之间透着一股灵气，言谈举止令人倍感平实、亲切。简短的寒暄之后我们立即直奔主题，开始参访张心一大师。

问：首先非常感谢您于百忙之中抽时间接受我们的采访。坐在您这间玻璃房里，令人情不自禁想到您拥有那么多让许多人可望不可即的荣誉、奖励和表彰。我们心里都有些好奇，您取得这么大的成就是否有什么特殊的秘诀呢，可以跟我们分享一下吗？

张：我觉得一个人取得一些成就主要是机遇加上个人努力。我是 1972 年由于一次偶然的机遇进入金银细工这个行业的。刚开始时对这一行没有什么感觉，以后才逐渐从不自觉到自觉。当年我们一起进厂拜师学艺的共有七八个年轻人，改革开放以后，有两个去上大学了，有一个做了律师，还有几个去了日本和澳大利亚制作首饰，只有我一直留在上海，责任自然落在了我的肩上。日本的金银工艺很保守，最近一次公开交流展，我们带了几十件展品去交流，他们一件都不带。日本人对我们的生产规模感到很惊讶，这是他们无法达到的，在日本金银器的制作主要是小批量或单件头的作品，他们更加注重它作为艺术品的性质，生怕被人模仿。另一方面个人努力也是很重要的，勤学苦练、敏学好思对于提高技艺是很重要的，像俗话说得那样，机会总是垂青那些有准备的人。在机会来找你之前，你得有坐得冷板凳的决心，得有耐得住寂寞的毅力。现在年轻人大多比较浮躁，不容易长年累月地潜心于一样事情，可是要把一样传统技艺传承下去，必须要有这样吃苦耐劳的精神。对我们这里一批学习传统技艺的年轻人，我也是这样劝勉他们的。

问：您谈到传统技艺的传承，看得出来您有很强的历史感和使命感。我们知道去年金银细工被确认为我国非物质文化遗产，您被确认为这门传统工艺的代表性传承人。历史上我们曾经有过许多辉煌一时的传统工艺，但随着科学技术的发展，机

械化生产的普及，人们生活方式的变化等时代的变迁，它们好像变得不再合乎时宜，像有的学者指出的那样，工艺存在于其中的"生态"发生了根本性的转变。在这种情况下谈保护会不会像人工保护濒危动物一样，即使生存下来也不可能保留其原始的野性。对金银细工来说情况是这样吗？到底怎样的保护才能使传统技艺不只是苟延残喘而已，而是在新的时代里重新焕发活泼的生命活力？

张：现代技术、机器制造对于手工技艺来说的确有很大的影响，不过合理运用可以将两者的长处结合起来，从而避免把它们当做对立的关系看待。比如说在成型工艺中我们可以采用机械化的电铸成型技术，使用机械能提高生产效率。对于一些要求较高的摆件做表面处理时则采用手工制作，保留手工制作的韵味和审美特点。对于传统工艺的保护和发展来说，我们总体的思路是在生存中求发展。比如在"老凤祥"我们有两套产品路线和两套人才班子，一套是产品，一套是艺术品，一套是设计班子，一套是技艺班子。产品制造属于商品性生产，"老凤祥"在市场上要直接接受市场的检验，它有不错的品牌号召力，这直接是对产品性生产的检验。艺术品主要是那些单件制作的，以手工制作为主的作品。我们这里非常鼓励年轻人进行探索创新，鼓励大家参加各类竞赛，一方面在实际的制作中激励年轻人探索技艺制作新的可能性，一方面也推动传统技艺同当今时代的结合。最近一段时间我思考更多的还是我们上海市工艺美术研究所，既然担任了研究所的所长，我就有责任对各类传统技艺的保护尽到一份力量。目前我们正筹划选择试点，将其中一些传统技艺推向市场化经营，比如玉雕，可以和金银工艺结合运用，这样既可以把传统的技艺保留下来，又可以改善技艺人的收入水平。他们的生活条件要有根本的改善，才能鼓励更多的年轻人投身到这个行业，否则总是要面临青黄不接、后继无人的困境。我们研究所里各类技艺都不同程度地面临着这个问题，很严峻。归根到底还是要有一个懂得欣赏传统技艺的人群，我认为这是解决传统技艺保护发展的根本所在，但到目前为止我认为这一点却是十分薄弱的环节。到我们上海市工艺美术博物馆参观的外宾要比本国的公民多。要从根本上改变这种情况，需要从少儿教育开始抓起，培养他们对民族文化的兴趣和鉴赏力。

问：您刚才谈到机器制造和手工制作结合使用，我在想随着现代技术的进一步发展，机器制作是否有可能完全取代手工技艺；或者反过来说，机器制作在艺术质量上总是达不到手工制作的水平？另外您也谈到设计人才和传统技艺人两套班子，

是否可以把这个理解为是设计和制作的分离和专门化，在过去手工制作中这两者是否是不分离的？传统技艺的传承是否包含着设计经验的内涵呢？

张：至少到目前手工技艺还不能完全被机器所取代，比如有的摆件是单件，那基本上要用手工制作，因为不必要制作模具。有的批量制作需要用模具，是用手工制模的。所以手工技艺过去主要直接制作产品，现在主要用来做样本、制模。机器制造在美学质量上还是无法与手工制作相媲美，纯手工的美感是机器无法替代的，手工的敲打，在物品的表面所达到的效果带着生命的律动，带着呼吸的痕迹。可是机器生产也有优点，能提高生产效率，降低制作成本，保持均匀质量等。另外机器化生产对于造型来说也有胜于手工制作的地方，例如过去人物造型多是用圈、焊接、胶等方法，现在直接用塑、石膏模和金属模，在造型的准确性上比纯手工要更好一些，然后再用手工敲打等传统金属细工方法来做表面处理，把两者的长处结合使用。我们一般是兼顾两者，结合运用，一般产品用机器制造为主，精品和仿古作品等以手工制作为主。在两者的结合方面欧洲人比较早，他们利用机械成型，但表面处理用手工，使机械和手工技艺结合在同一件产品中。

我们这里有设计和制作两套人才班子，他们的工作是相互衔接的，设计师设计出来的作品要请制作的师傅制作出来，评奖的时候往往只提设计者，不提制作者，实际上两者同等重要，不可或缺。过去金银制作中当然也有设计的部分，比如我过去的两位师傅，陶良宝师傅比较擅长大件制作，边炳森师傅面比较广，大件、小件、开模都行，他自己会设计。我们做学徒时也要学工具的设计。不过，过去的设计以技艺为基础，单件作品较多，材质比较单一。现在跟过去相比有许多发展，比如材质上我们比较注重多种材质结合使用，另外要考虑工艺过程和机械化批量生产的问题等，设计的内容跟过去不太一样。但传统的技艺经验和设计经验应该对今天还是有帮助的，比如传统的造型和纹样装饰等，我们今天做到同类题材的设计时还是会参考过去的设计，例如吉祥祝福一类的题材直到今天还很流行，很受欢迎。

问：确实，欧洲作为现代设计的发源地差不多是最早尝试走手工制作同机械手段相结合的发展道路的。1985年您曾经在爱尔兰克尔凯尼设计中心培训学习，这次留学经历对您后来的艺术道路是否有很大的影响呢？

张：那是我第一次到欧洲，对欧洲的设计有了第一次面对面的直接接触，因此切身感受到西方人工艺传统的特点，不仅是金属工艺，也包括更一般意义上的手工

艺。这种感受主要是跟本国的传统相比较得到的一些印象，比如说我们的艺术传统一般会比较注重抽象的神韵、韵味，欧洲人则比较注重整体造型和细节刻画的具体可感，比较强调具象的感染力。在那里的留学经历给我的影响应该说是比较深远的，从那以后我更加自觉地尝试在自己的设计中对欧洲人的传统也做一定程度的吸取，包括西方的工艺。这一点对于全球化的今天应该说是很必要的。比如说"老凤祥"的产品现在也要努力打开欧美市场，我们的设计要能够让欧美人感到亲切，容易接受才好。以前我们只是把在国内销售的产品带到外国的展销会上去展示，这几年我们在慢慢摸索有针对性地做一些设计，到现在我们在美国参展已经有四年多了。另外设计图我是在欧洲学的，设计图主要有造型和结构两种，结构我会做，所以在那里我主要学了画造型图。

问：我们看到过您的很多设计手稿，从设计之初的涂画到最后的定稿，看得出中间经过了许多的思考和提炼升华，我们注意到最后的稿子多是线描稿，这有什么原因吗？可否请您谈一下您是怎么理解线条与造型形态之间的关系的？

张：线条的使用同题材有关。制作的人主要看线条，对他们来说线条描述要比块面表现更清晰，因此我们大多采取白描的图。现在许多设计院校的学生喜欢计算机制图，不太重视手头功夫。我个人的看法还是倾向于手工制图，计算机画出来的图不贯气。

问：您刚才谈到"老凤祥"要致力于打开欧美市场的事，真的令人非常欢欣鼓舞，让人感受到一门古老的技艺在全球化的今天依然充满了生命活力。我想问一下，这一点跟"老凤祥"的基地是在上海这个国际化大都市是否有很大关系呢？

张：对于金银工艺来说，上海这个地方的优势首先还不是因为它今天的国际性大都市地位，而是跟历史有关。新中国成立前后全国有几个主要流派，像宁波的宁帮、广东的广帮等，还有北京的工匠，他们主要是做宫廷里的金银器、景泰蓝、花丝等工艺特别发达。上海的金银细工有自己的特点。海派的金银细工，它最鲜明的特点是中西合璧。近代的上海滩是全国最主要的中外商贸中心城市，云集了从各地移居至此经营店铺的民间高手，当年的"老凤祥"招牌是其中历史悠久的佼佼者，又最多地接触到外国的技术，如扳金、扳铜、镶嵌等西洋工艺。新中国成立后，20世纪50年代国家把在上海市的金银手工艺人集中起来组建了上海金店，就是今天"老凤

祥"的前身，另外又把上海市的画家和一些手艺人集中起来，建立了上海工艺美术学校，这是我国较早的现代设计教育基地，当然徐家汇土家湾美术工场比这还要早上几十年，不过那里没有金银细工。到 70 年代后期国家为了创汇需要开始外贸生产时，上海市创办了一些技术学校，工厂里的艺人师傅开始有组织地训练学徒，可以说，上海工艺美术学校和手艺人在当时的历史条件下是以这种特殊的方式对传统技艺的传承发挥了各自的作用。改革开放以后，上海作为国际化大都市在金银工艺发展方面的优势逐渐凸显出来。这里是时尚文化之都，也是各国设计展示和交流的窗口，不仅能看到各国的金银设计，也有各种材质和种类的时尚设计，像皮革、服装等，各类展览会、博览会开拓了我们设计师的视野，对于活跃我们的设计思维是很有帮助的。当然我们也非常鼓励年轻人参加在外地甚至外国举办的各类设计竞赛和博览会，尽量多地给他们创造机会，把握时代的脉动。上海作为国际化大都市的优势最直接的还是在商业经济上。明年上海世博会也是一个很好的契机，眼下我们也正在为此忙碌。

问：能简单透露一下"老凤祥"或工艺美术研究所将在上海世博会上推出哪些作品吗？

张：我们"老凤祥"及工艺美术研究所作为 2010 年上海世博会特许产品生产商，应该是一个很好的商机，同时也是一次挑战，是对我们企业综合实力的一次大检阅。因此我们将组织公司及研究所的优秀设计师和技师，全力以赴地做好此项工作。到目前为止，已设计和制作了数百款的世博礼品和纪念品，部分已上市销售，并得到了市场的认可和欢迎。在今后的一段时间内，我们还将推出更多更富有创意的产品投向市场。与此同时我们还将积极筹划一批具有一定艺术水准并能代表上海工艺特色的各类艺术精品，如反映上海石库门弄堂游戏的大型贵金属组雕，具有东方神韵的首饰以及体现海派特色的剪纸、灯彩、面人、漆器等；到时候还可能要组织现场表演等，让世人更多地了解中华民族的文化。

问：我注意到您的确非常重视不同材料的组合使用，比如您第一次夺得东南亚首饰设计大赛金牌奖的作品就是一件综合使用皮革和黄金两种不同材质的项圈作品。可否请您谈一下您对组合材料的使用主要是出于什么考虑吗？在具体的创作设计中到底是材料先行呢，还是设计造型先行然后才涉及材料的选择问题？

张：两种情况都有。有的委托设计是规定主题的，这样可以从主题造型出发，为了突出主题来尝试结合多种材质。你提到的那个参加竞赛的项圈设计则有所不同，起先的动机是为了探讨突破黄金单一材质的局限性，有意识地寻找适合配搭的材质，当寻找到蛇纹皮革之后，为了凸显不同材料组合各自的审美特性，进一步决定了造型方案，接下来是工艺上解决制作的问题。现在作为"老凤祥"的首席设计师，我一般比较强调多种材质的组合使用，归纳起来说主要有两个考虑，一个是出于市场的考虑，一个也是为了美观。这几年我去美国受到一点启发，美国人喜欢夸张、喜欢金色，他们喜欢漂亮又不愿意多花钱。但黄金这种材料由于材料自身的特点，它的造型受到很多制约，除了光面、亮面和肌理，几乎很少能有什么变化，为了扬长避短，采用多种材料组合是个很好的解决方案。例如用合金替代黄金，既可以增加硬度从而增加造型的可能性，又可以降低成本和售价，同时又不改变黄金固有的审美特性，可谓是一举多得。眼下我们有一个努力方向是将其他的传统技艺和金银工艺组合起来，比如玉雕、牙雕等。我们期待通过设计上的创新和制作上的探索，使不同门类的传统技艺相得益彰，共同获得更大的生存和发展的空间。

问：看得出来，您对自己所承担的工作是非常用心、非常尽责的，而且都有许多的思考。我相信这一点应该也是您取得事业成功的法宝之一。我们知道您除了几个重要岗位上的日常事务之外，还常常受邀参加各类评审工作。前几天我们打电话来预约采访时间时，听说您正去杭州参加全国工艺美术大师作品的"百花奖"评审工作。可否请您谈一下您对作品的评审标准主要有哪些呢？

张：主要的标准一个是设计上要有突破、要有创新，还要保持传统工艺的特点。这次"百花奖"参赛作品中有一件是从北京送来的景泰蓝作品，一看就知道是学院派的东西，主体造型元素是圆形，花瓶、盘子、泡泡都是圆的，在图案和造型上对传统有突破，同时又没有脱离传统景泰蓝的工艺，里面用掐丝。另一件景泰蓝花瓶做成海浪图形，四周彩绘北京四合院等图案，基本上是瓷器上彩绘，虽然设计上不是仿古的，但是却脱离了景泰蓝传统工艺。对于评奖我很反对抄袭，如果一味地仿古就不可能有创新，没有时代特征，也谈不上发展。另外一个标准是要有技术含量，我是指手工技艺。这次有几件参赛作品被我否定了，因为是用高科技手段制作的，有的是靠模具做的，这些不属于工艺美术的评审范围，属于科学技术，不属于技艺范围。"百花奖"的评审很受重视，对于年轻人来说是他们走上历史舞台的

契机，对于成名的工艺美术大师来说，作品得奖能够提高身价。作品的评奖具有较强的导向性，每年的得奖作品会对后来几年年轻人的创作和竞赛起到风向标的作用，因此我们更加要慎重对待。另外还要有艺术性，对于工艺美术来说，工艺和美两样是分不开的。有的作品制作很精细，但是整体造型上美感不够；也有的总体设计还好，可是制作太粗糙，都没有能把两者很好地结合起来。

问：在您担任的众多职务中还有一个是博物馆馆长。您刚才讲到传统工艺保护的关键是要有一个能够欣赏传统技艺的群体，实际上博物馆是一个很好的推行公众教育的场所，不知道张大师对这方面有没有什么计划？

张：是的，我们也一直在调整，计划是有的。我们打算邀请上海本地和全国各地的一些手工艺人来这里定期或不定期地举办展览，或公开的表演，或者讲座也可以，我想通过这些展览来加强影响力。另外我们还有计划，将来把博物馆向中小学开放，现在他们对工艺美术的了解实在是太少了。

问：最后还有一个问题想问一下，我们知道您也有在大学里面担任客座教授，可否请您简单谈一下您对当前大学里的设计教育有什么建议。

张：我在大学里的兼职是有的，但我很少去上课，一个原因是时间紧张，另外一个原因是现在的学生不用心学习，上课打手机，没有学习主动性又不努力学是肯定学不好的。对大学里的设计教育来说，应该从理论和实践两方面同时加强。现在很多大学硬件特别好，却没有老师上课，有的课程大纲写得很好，真的上起课来时却不是那么回事。美术院校容易忽视理论课程，但是理论课是很重要的。我们以前上学时老师首先就教我们学会欣赏工艺品，先要懂得鉴赏，不懂得鉴赏，没有办法去搞实践，好像缺少方向指标一样。另外历史，包括本国和外国的工艺发展总体历史，需要有一个了解，否则无法传承。实际上工艺美术是一种历史感和民族性很突出的东西，它是一个民族审美文化的集中反映。好比西方的教堂，里面集中了一个时代的精华，别的东西可能无法保留下来，可是工艺美术品却能够保留下来。美术院校还有一个倾向是强调学院派，搞探索创作，比较容易忽视动手能力的训练，不太重视脚踏实地的真本领，也有许多学生喜欢依靠电脑代替手头功夫。这些倾向应该要加以矫正，否则以后工作中后劲不足。

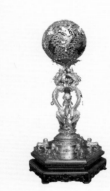

第　六　章

大师年表

1958 年 2 月 8 日

出身于上海市。

1965 年 9 月

就读于长沙路第一小学。

1971 年 1 月

就读于温州路小学。

1972 年 1 月~4 月

就读于贵州中学。

1972 年 4 月~1975 年 2 月

就读于上海市金属工艺一厂工业中学。

1975 年 2 月 17 日

进上海市金属工艺一厂大件组，学徒。

1978 年

任大件组组长并负责设计制作各类金银摆件，供出口之需。

1983 年

制作的《金杯》荣获中国工艺美术品"百花奖"创作设计一等奖。

1984 年

制作的《驰骋》荣获中国工艺美术品"百花奖"一等奖。

1984 年

制作的《珍珠鳞》荣获中国工艺美术品"百花奖"二等奖。

1984 年 9 月 15 日

加入中国共产党。

1985 年 4 月 11 日

赴爱尔兰克尔凯尼设计中心培训，学习首饰设计制作并获结业证书。

1987 年

设计制作的《18K 金蛇革镶钻女士项圈》获东南亚钻石首饰设计比赛大奖。

1988 年

设计制作的《百龙舞舟》获中国工艺美术品"百花奖"一等奖。

1988 年

设计制作的《龙的传人》获中国工艺美术品"百花奖"一等奖。

1989 年 2 月

被评为"工艺美术师"。

1989 年

设计的《旋》18K 金耳环获东南亚钻石首饰设计比赛大奖。

1989 年

获"上海市劳动模范"称号。

1990 年

设计制作的《飘逸》获中国工艺美术品"百花奖"优秀新产品一等奖。

1990 年 ~1993 年

在上海市第二轻工业职大（工艺美术设计系）学习，并获毕业证书。

1991 年

成为中国工艺美术学会会员。

1991 年

作品《飘逸》获保加利亚国际青年发明奖。

1991 年

荣获全国"五一"劳动奖章称号。

1991 年

参加香港国际珠宝展。

1992 年

成为上海市职工科技成果推广促进会会员。

1992 年

设计制作的《百龙舞舟》《18K 金蛇革镶钻女士项圈》《飘逸》《龙的传人》等作品参加了在北京举办的中日传统工艺品联合展，受到了与会者的高度评价和赞赏。

1992 年

赴香港参加国际珠宝展及考察学习。

1992 年 12 月

当选为中国共产党上海市第六次代表大会代表。

1993 年

荣获"中国轻工系统劳动模范"称号。

1993 年

获"中国工艺美术大师"荣誉称号。

1993 年 10 月

享受国务院颁发的政府特殊津贴。

1994 年

胸针《织》获全国足金首饰设计制作比赛亚军。

1994 年

赴意大利考察首饰机械设备。

1994 年

在中共上海市委党校参加高级专家进修班学习。

1995 年

被评为"高级工艺美术师"。

1995 年

任上海市工艺美术学会理事。

1995 年

研制成功首张纯金生肖贺卡，投放市场后受到了广大消费者的青睐，为企业创造了很大的效益，此工艺在以后的各种礼品开发中起到了很大的作用。

1995 年

任全国首饰标准化技术委员会委员。

1995 年

在少林寺建寺 1500 周年大庆活动中的金质开光纪念品项目中，主要负责设计及制作，其中设计制作的《观世音》《弥勒佛》《吉祥（象）》《释迦牟尼》及各种金质护身牌等共计 5653 件，在当日的活动中大受青睐，销售空前，引起了很大的轰动。

1995 年

获"上海市劳动模范"称号。

1996 年

任上海市工艺美术系列高级职务任职资格审定委员会委员。

1996 年 6 月

赴德、法、意等国考察，并获得柏林国际设计中心培训证书。

1996 年

被评为上海市职工技协杰出攻关能手。

1997 年

任世界黄金协会"金像奖"设计比赛评委。

1997 年

主持无锡灵山小金佛项目的投标及研发生产工作，最终以精湛的工艺和造型一举中标，并在半年多的时间内生产了近 3000 尊。

1997 年

赴新加坡、马来西亚参加国际珠宝首饰展览。

1997 年

当选为中国共产党上海市第七次代表大会代表。

1997 年 9 月 28 日

赴京出席中国工艺美术大师颁奖大会，受到了时任国务院总理李鹏、全国人大常委会副委员长李铁映等中央领导的接见。

1997 年

获"上海市劳动模范"称号。

1997 年

研制成功"97 香港回归纪念金卡",发行于市场取得成功。

1998 年

赴日本技术交流。

1998 年

开始试制银雕画工艺,并取得了初步成功,投入市场受到消费者的欢迎。

1998 年

被市总工会授予"上海市十大杰出职工"称号。

1998 年

被市政府授予"上海市工业先进个人"称号。

1998 年

被国家质量技术监督局聘为全国首饰标准化技术委员会委员。

1999 年

着手研制金镶玉及各种材质与贵金属相组合的饰品和礼品。

1999 年 4 月

设计并组织生产了纯银浮雕画《千禧龙》礼品,以迎接 2000 年千禧年的到来,共计生产了 3000 余幅。

1999 年

设计的纯银浮雕画系列荣获上海市优秀旅游纪念品奖。

1999 年

任上海老凤祥有限公司银器厂厂长。

1999 年

荣获"上海市劳动模范"称号。

2000 年

荣获"全国劳动模范"称号。

2000 年

利用纯银浮雕工艺及电铸技术开发礼品市场。

2000 年

任世界黄金协会"千禧永恒金"设计大赛评委。

2001 年

被上海市经委聘任为上海市工艺美术系列高级专业职务任职资格审定委员会
委员。

2001 年

创意设计了合金镀金的生肖系列印章，并获得了国家专利申请。

2001 年 11 月

赴德、意、法等国培训学习，并获得米兰 Accademia di Comunicazione 培训证书。

2002 年

被授予"上海工业十大工人标兵"称号。

2002 年

当选为中国共产党上海市第八次代表大会代表。

2002 年

任上海老凤祥有限公司副总工艺师。

2003 年

受聘为上海市传统工艺美术评审委员会委员。

2003 年

被评为第五届"上海市十大工人发明家"。

2003 年

赴美国参加纽约国际礼品展。

2004 年

金摆件《龙的传人》及《大盘龙》被认定为上海市工艺美术精品。

2004 年

被授予"全国职工创新能手"荣誉称号。

2004 年

被上海市经济委员会命名为原创大师工作室领衔人。

2005 年

被聘为上海旅游节花车评委。

2005 年 3 月

赴瑞士参加巴塞尔国际珠宝展。

2005 年

任中国工艺美术大师联谊会副会长。

2005 年 12 月

受聘为上海工艺美术职业学院客座教授。

2006 年

被聘为上海市工艺美术系列高级专业技术职务任职资格审定委员会主任委员库专家。

2006 年 5 月

赴美国参加拉斯维加斯 JCK 国际珠宝展。

2006 年

被聘为第五届中国工艺美术大师评委。

2006 年 10 月

受聘为全国首饰标准化技术委员会观察员。

2007 年

设计的金摆件《盛世观音》被认定为上海市工艺美术精品。

2007 年 5 月

赴美国参加拉斯维加斯 JCK 国际珠宝展。

2007 年

任上海市工艺美术总公司总工艺师。

2008 年

被授予"影响上海设计的 100 位设计师"荣誉称号。

2008 年

成为上海市工业美术设计协会会员。

2008 年

被《中国收藏界》杂志社聘为"首届中国工艺美术大师年度提名奖"专家评审委员会委员。

2008 年

"金银细工"被列入国家级非物质文化遗产名录，并成为该项目代表性传承人。

2008 年

设计的大型金摆件《八仙神葫》在中国传统工艺美术精品大展中获金奖。

2008 年

被列入上海市地方"培养人才"领军人物。

2008 年

任上海市工艺美术学会会长。

2008 年

赴巴西及美国考察，参加展览会。

2008 年

作品《八仙神葫》获第九届中国工艺美术大师作品暨国际艺术精品博览会"百花杯"中国工艺美术精品金奖。

2009 年

任上海市工艺美术博物馆馆长、上海市工艺美术研究所所长。

后记◎

沈国臣

金银细工作为非物质文化遗产,其设计、制作要有持之以恒、不畏艰难的决心,要有创意、创新的意识,要有不断攀登、勇于突破的魄力,要有一心一意追求卓越的精神。张心一大师是上海市工艺美术界一位年轻的"老大师"了,自1993年被评为中国工艺美术大师至今已有18个年头。

张心一,1958年2月出身于上海一个中医世家,儿时对家里收藏的古玩字画情有独钟。父亲没有阻止儿子对艺术的尝试,他一拿起画笔便无法放下,整日在纸上、墙上、家具甚至地上涂写着他的灵感。1972年为恢复工艺美术生产,一些企业办起了工业中学,刚进入上海普通中学两个月的心一由于具有美术基础,被上海市金属一厂工业中学选入,从此开始了他近40年的艺术生涯。

1975年,心一进入金属一厂开始学徒生活,在他刻苦、聪颖的感动下,师傅将积累了多年的制作绝活相传。在选派赴爱尔兰的学习中他颇受启发,半年啃下了四年的课程。回国后,他将西方先进的设计理念和技术融入到自己的设计制作中。对熔塑、翻模、制壳、修正、成型、压制、焊接、灌胶、精雕、脱胶、镀金等工序,精益求精。设计制作的精品《盛世观音》,总高度88厘米,耗用黄金达5000余克,并兼容了各类奇珍异宝,如象牙、翡翠、珍珠、钻石、红宝石等数千余粒,黄金与象牙相结合,交相辉映,是一尊永世流传的艺术珍品。

随着"老凤祥"声名的远扬,香港的一些首饰业纷纷看中了当年和心一同入师门的几位师兄,他们有的远走他乡、有的转行,可心一仍坚守在上海金银细工领域。多年来,从画稿、工艺结构、小样试制、修正完善,他不厌其烦、耐心传教。他带出的5名高徒也有了弟子,加在一起虽不足10人,但心一有信心和耐心期盼着这些后辈们传承上海的金银细工。

"老凤祥"已有163年的历史,人才辈出,张心一是一位佼佼者。我和心一结识已有20多年,他为人朴实、待人谦和。近年来张心一大师工作越来越繁忙,兼职颇多,但无论是上海老凤祥有限公司副总工艺师、上海市工艺美术研究所所长、上海市工艺美术博物馆馆长、上海市工艺美术学会会长,他都尽心尽力,认真踏实地工作。

张心一艺术专辑的出版,是对保护、传承、发展上海金银细工技艺的记载,也是对其近40年艺术生涯的总结。回顾过去,令人敬仰;立足当前,脚踏实地;展望未来,工艺美术的奇葩必定竞相开放。我由衷希望心一大师在金银细工专业上,要抓创作、创新和创意;要出作品、出精品、出力作,再攀艺术高峰;要整合资源,合理配置时间,让金银细工技艺与时俱进。

人生有限,艺无止境。

沈国臣　2011 年 8 月　（作者系中国工艺美术协会副理事长、上海市工艺美术行业协会会长）